MASTERPIECE
OF
DESIGN

**일상이
명품이 되는
순간**

일상이
명품이 되는
순간

최경원
지음

프롤로그

음악에는 음악가가 있고, 미술에는 화가가 있고, 영화에는 감독이 있다. 마찬가지로 디자인에는 디자이너가 있다. 디자이너들은 다른 분야의 작가들과 마찬가지로 뛰어난 작품성을 가진 디자인을 창조하면서 사람들을 감동시킨다.

그렇지만 우리나라에서는 디자인을 상품으로만 보는 시각이 일반화되어 있고, 삶에 필요한 것을 만드는 공업적 생산 활동, 기업 내의 활동으로만 보는 시각이 지배적이다. 창조자로서, 작가로서의 디자이너를 생각하는 경우는 거의 없다. 심지어 디자인은 사람들이 필요한 것을 만드는 공익의 활동이기 때문에 작가로서의 디자이너를 아예 부정하는 분위기도 만만치 않다. 디자인이 다른 예술 분야처럼 개인의 주관을 표현하는 일이 되어버리면 디자인의 본분이라고 할 기능성이 심각하게 훼손된다고 보는 것이다.

그러나 시야를 넓혀 전 세계를 돌아보면, 뛰어난 디자이너들이 창조한 디자인들이 수많은 이들을 감동시키면서 문화를 이끌고 있음을 발견할 수 있다. 훌륭한 음악이 우리의 마음을 감동시키고, 천만 관객의 영화가 사람들을 즐겁게 만들듯, 세계적인 디자이너들이 창조한 디자인들이 심오한 인문학적 가치로 대중들에게 아름다움을 즐기게 하는 것은 물론이고, 삶에 대해서 근본적인 사색을 하게 만든다. 단순한 기능적 편리함과는 차원이 다른 이 역할은, 디자인이 상품 생산 활동을 넘어 문화를 창조하는 고차원의 활동임을 드러낸다.

이 책은 오늘날 세계적인 명성을 얻는 디자이너들이 어떤 디자

인을 창조하고 있는지 비평적 관점에서 설명하고, 아울러 그들의 디자인이 어떻게 사람들을 감동시키고 어떻게 세계 문화를 변화시키고 있는지 문화적 시각에서 설명함으로써 현대 디자인의 흐름을 실시간으로 보여주는 다큐멘터리라고 할 수 있다. 우리에게 아직 익숙하지 않은 이 디자이너들의 행보들을 따라가다 보면 그들의 디자인이 수많은 이들에게 웃음과 눈물을 안기면서 차원 높은 사색과 인문학적 교양을 쌓을 기회를 부여해왔음을 실감할 것이다. 이들이 만든 디자인들을 통해 우리의 삶과 사회·문화적 수준이 어떻게 고양될 수 있는지도 이해하게 될 것이다.

홀륭한 디자인은 심오하고 다양한 가치들을 그 안에 담을 수 있고, 이로써 우리 삶은 단순한 편의성을 뛰어넘는 예술적인 즐거움으로 충만해질 수 있다. 그 시작은 뛰어난 솜씨와 의식을 지닌 디자이너이다. 이탈리아의 르네상스가 뛰어난 인문학적 교양과 예술적 솜씨를 갖춘 예술가들에 의해 만들어진 것처럼, 지금 세계의 문화는 삶의 공간에서부터 르네상스적 실력을 갖춘 디자이너들의 역할로 한층 고양되고 있다. 만일 알레산드로 멘디니, 마르셀 반더스, 하이메 아욘, 필립 스탁 등의 이름이 낯설게 다가온다면 우리가 이 문화적 흐름에서 벗어나 있다고 봐야 한다.

디자인을 산업과 생산의 측면에만 국한시키는 것은 이제 시대착오적이다. 더욱이 한류 열풍이 더 이상 놀랍지 않은 일이 되고 우리가 선진국의 일원으로 인정받은 상황에서, 우리의 삶 속에 아름다움

을 구현하는 일상의 디자인에 주목할 필요가 있다. 이 책에 소개된 뛰어난 디자이너들과 그들의 작품들을 통해 많은 이들이 삶의 기쁨, 삶의 목적, 삶의 가치를 되돌아보길 바란다.

2023년 8월
최경원

차례

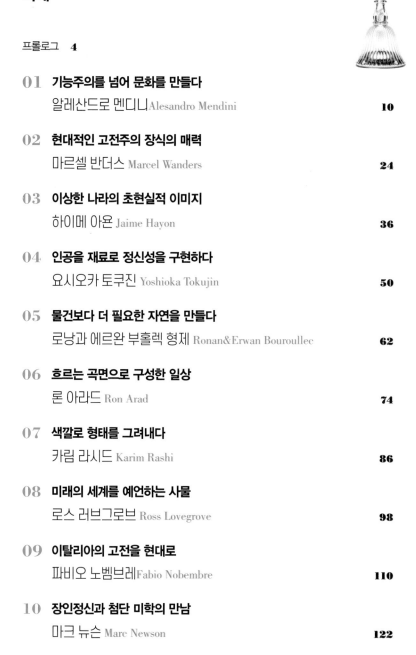

01

기능주의를 넘어 문화를 만들다

알레산드로 멘디니

Alesandro
Mendini

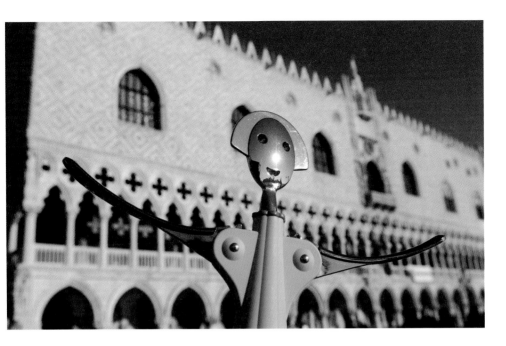

베네치아 두칼레궁 앞에서 만세 포즈를 취한 와인오프너 〈안나 G〉

베네치아의 두칼레궁 앞에서 만세 포즈를 취한 이 단발머리 여자인형 같은 물체를 보고 기분이 안 좋아질 사람이 있을까? 정체는 무엇인지 불확실하지만 수수한 얼굴에 어설프게 팔을 벌린 모습을 보면서, 함께 웃으며 만세라도 부르고 싶은 마음이 생길지 모른다. 그런데 이게 그냥 인형이 아니라 와인오프너라니 당혹스럽다.

이탈리아의 세계적인 디자이너 알레산드로 멘디니는 자기 여자친구의 모습에서 영감을 얻어 1993년에 이 와인오프너를

디자인했다. 와인오프너를 여자 모양으로 디자인한 것은 특이한 표현이기는 했지만 자칫하면 캐릭터 상품처럼 보이기 쉬운 접근이기도 했다. 그런데 멘디니는 이 별것 아닌 도구에 <안나 GAnna G>라는 이름을 붙여 실존하는 사람의 아이덴티티를 불어넣었다. 그 결과 이 와인오프너는 단지 무생물의 도구가 아닌, 살아 있는 존재감을 가지게 되었다. 여자친구에 대한 사랑에서 비롯된 시도였는지는 모르겠지만, 멘디니의 이 기획은 세상에 큰 반향을 불러일으켰다.

사물에 사람의 존재감을 불어넣다

그의 와인오프너는 등장하자마자 세계적으로 엄청난 인기를 얻었다. 1년에 천만 개가 판매되었다는 말이 들릴 정도로 초베스트셀러가 되었고, 지금까지도 이탈리아의 주방용품회사 알레시Alessi사의 대표 상품으로 자리 잡고 있으며, 알레산드로 멘디니의 대표작으로 꼽히고 있다.

　　<안나 G>가 세계적으로 큰 성공을 거두자 알레산드로 멘디니는 곧바로 자신의 모습을 적용한 와인오프너 <알레산드로 M>을 디자인하여 한 쌍의 커플 와인오프너를 만들었다. 와인 마개 따는 데는 그다지 효과적이지 않은 알레산드로 M이 더해지면서 이

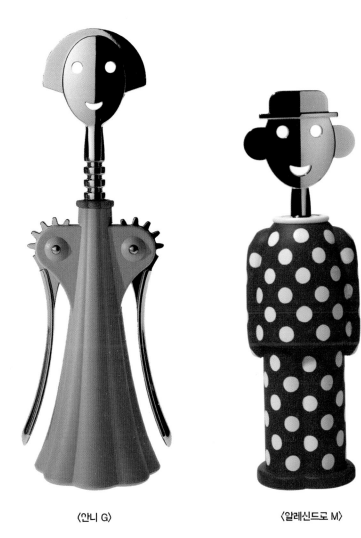

⟨안니 G⟩　　　　　⟨알레신드로 M⟩

와인오프너는 와인오프너의 '선을 넘어버렸다.'

주방이나 거실에 자리하면서 와인 병을 따는 행위나 와인오프너의 존재방식을 새롭게 규정하는 문화적인 존재가 되었던 것이다. 알레산드로 멘디니의 이런 시도는 1990년대 이후로 세계 디자인의 흐름을 바꾸었다. 디자인은 그저 기능성만을 챙기는 분야가 아니라 문화를 만드는 일로 승화되었다. <안나 G>가 등장한 전후로 세계 디자인은 점차 기능주의와는 다른 길을 걷기 시작했고, 21세기에 접어든 지금은 디자인에 담긴 매력이나 가치를 통해 정신적인 만족을 이끌어내는 디자인들이 주류로 자리 잡았다. 그렇게 만든 정점에 알레산드로 멘디니가 있었다.

기능주의를 벗어난 디자인의 새로운 가능성

<안나 G>가 등장하기 오래전부터 그는 이미 새로운 디자인의 가능성을 만들어놓고 있었다. 1978년에 세상에 내놓은 <프루스트> 의자가 그것이었다. 당시 세계 디자인은 기능주의를 앞세워 돈벌이에 급급해 있었다. 말하자면 적당히 새로운 기능을 부가하여 상품을 만든 다음에 기존의 상품은 더 이상 쓰지 않게 만드는 마케팅 전략을 취하고 있었다. 멘디니는 이것이 자원을 낭비하게 만들고, 환경을 오염시키고, 나아가 인간성마저 소외시킨다고 보았다.

진정한 멘디니의 상징 〈프루스트〉 의자

단순한 색 면으로 디자인된 〈프루스트〉 의자

그는 잘못된 기능주의에 저항하는 의미에서 일부러 오래된 고가구에 점묘법으로 색 점만 찍어 자기 작품으로 전시했다. 말하자면, 새롭게 디자인되었다고 할 수 없는 작품이었다. 그는 이 의자에다 자기가 좋아하는 프랑스 소설가 마르셀 프루스트Marcel Proust의 이름을 붙여서 <안나 G>와 같은 독특한 존재감을 불어넣었다. 사회 비판 의식을 담아 만든 이 실험적 작품은 그럼에도 오히려 세상의 주목을 불러일으켰고, 그의 대표작이 되었다.

<프루스트> 의자는 이후로 색이나 구성이 바뀌어 계속 제작, 판매되었다. 앉기 위해서 사는 사람이 없는데도 불구하고 멘디니 디자인을 상징하는 모뉴먼트로 각광받았다.

이후로 알레산드로 멘디니는 시대를 이끄는 디자이너로 활동을 이어갔는데, 건축가 출신이었기에 가구나 건축 관련 디자인들을 많이 했다. 따라서 의자와 더불어, 세계적인 디자이너라면 일반적으로 한 점 이상의 대표작을 보유하게 마련인 조명디자인에서 그는 말년에 이르기까지 대표작이라고 할 만한 것을 갖지 못했다. 2000년대에 접어들어, 그의 나이 80이 넘어서야 주목할 만한 조명디자인을 내놓았는데, 그것이 바로 <아뮬레또Amuleto>였다.

<아뮬레또>는 그의 디자인 중에서도 독특하다. 단 세 개의 원과 직선으로만 이루어진 모양 때문이다. 이 중에서 두 개의 원은 안이 뚫려 있고, 나머지 한 개의 원은 밑에서 무게 중심을 잡고 있다. 복잡한 형태와 컬러풀한 색으로 알려진 그의 디자인 경향에서 좀체 볼 수

대표적인 조명디자인 〈아뮬레또〉

없는 심플한 디자인이다. 이 조명을 책상 위에 올려놓으면 부피감이 전혀 안 느껴지고, 살포시 날아든 학처럼 고고하기 이를 데 없어 보인다. 실제로 눈과 책 사이에 램프헤드를 두고 책을 읽다 보면 이 디자이너에게 진정 감사하게 된다.

역사와 문화를 융합한 디자인

건축이나 인테리어 디자인을 많이 한 알레산드로 멘디니가 말년에

남긴 비블로스Byblos 호텔은 거의 충격적이라고 할 만하다. 두 말
필요 없이 이 호텔의 로비를 보면 데미안 허스트 Damien Hirst를
비롯한 유명한 순수미술작가의 작품들이 즐비하게 걸려 있고, 디자인
역사에 길이 남을 명품 의자들이 바닥을 채우고 있다.

　이 호텔이 이탈리아의 오래된 르네상스식 주택을 리노베이션한
것임을 의식하고서 보면 멘디니가 이 호텔의 로비를 통해 순수미술,
디자인, 르네상스 같은 굵직굵직한 역사와 문화의 융합을 시도했음을
깨닫게 된다. 이런 거대한 시각적 드라마는 모두 멘디니가 직접

순수미술과 디자인과 르네상스가 만든 비블로스 호텔의 로비

비블로스 호텔 안을 채우고 있는 놀라운 가구들

선별하고 배치한 수많은 작품들로 이루어졌다. 그가 디자인뿐만 아니라 예술과 역사에 대한 교양 수준도 얼마나 높은지를 읽을 수 있다. 이런 디자인은 마케팅이나 테크놀로지로 만들어질 수 없다. 디자인은 기술이 아니라 문화가 만든다는 것을 잘 보여주는 디자인이다.

이 호텔 안에 들어 있는 가구들은 세상에 많이 알려지지 않았지만 디자인이 워낙 뛰어나 살펴보지 않을 수 없다. 기존의 디자인 가구가 아닌 것들은 거의 다 알레산드로 멘디니가 직접 디자인한 것인데, 모두 고전적인 모양을 하고 있다. 그 모양 위에 멘디니 특유의 재기발랄한 색들을 칠해 고전주의를 바탕으로 한 놀라운 실험적 디자인을 보여준다. 고전성 위에 이토록 화사하고 흥겨운 색깔이 어울릴 수 있다는 사실이 놀라운데, 이런 가구들로 채워진 호텔의 아름다움은 그의 디자인 중에서도 탁월하다. 말년으로 갈수록 농익어가는 디자인 세계를 가장 극적으로 보여주었던 것이 바로 이 비블로스 호텔이었다.

시대를 이끌어가는 디자인은 어떻게 만들어지는가

이런 디자인들은 단지 시장이나 기능을 쫓는 감수성에서는 만들어질

알레산드로 멘디니의 예술성 가득한 드로잉들

수 없다. 알레산드로 멘디니의 디자인이 기존의 디자인들과 전혀 다른 계통에 의해 만들어졌음을 잘 보여주는 것이 그의 드로잉 작품들이다. 작품성이 대단히 뛰어난 그 수많은 드로잉들은 모두 디자인 작업을 하는 과정에서 그려진 것들이기에 더 의미가 크다.

개성이 강하고 예술적인 감동으로 가득 차 있는 이 드로잉의 대부분은 새로운 디자인을 위한 아이디어 스케치이다. 그럼에도 불구하고 습작이라기보다는 작품성 뛰어난 독자적인 드로잉들이라 할 만하다. 이런 예술성을 바탕으로 하고 있었기에 시대를 이끌고, 역사를 만든 디자인이 된 것이다.

그러면서도 멘디니의 디자인은 어떠한 우월감이나 과시성도 엿보이지 않고, 항상 천진난만하고 즐겁다. 그래서 많은 사람들의 눈과 마음을 끌어안을 수 있었다. 그 이면에 있는 날카로운 통찰력은 아무 눈에나 보이지 않는다. 부드러움 속에 담긴 통찰, 이것이 멘디니의 디자인이다.

알레산드로 멘디니

1931년 이탈리아 밀라노 출생. 세계적인 건축잡지 《카사 벨라Casa Bella》, 《도무스 Domus》의 편집장을 지내면서 디자이너들을 발굴해 이탈리아의 브랜드들과 연결시 키는 데 기여했다. 1975년 이탈리아의 디자인 혁신 그룹 '알키미아Alchimia'를 설립 하고 실험적인 디자인들을 통해 이탈리아 현대 디자인을 이끌었다. 1989년 자신의 디자인 아틀리에를 설립해 〈안나 G〉 등으로 명성을 얻었으며, 2019년 작고했다.

02

현대적인
고전주의 장식의 매력

마르셀 반더스

Marcel
Wanders

지금 세상에서 가장 뛰어난 디자이너는 누구일까? 아마도 이 질문에
많은 이들이 네덜란드 출신의 산업 디자이너 마르셀 반더스를
꼽지 않을까 싶다. 국내에서는 아직 생소한 이름이지만 그는 지금
세계적으로 왕성하게 활동하는 가장 핫한 디자이너에 속한다.

마르셀 반더스가 디자인한 카타르의 몬드리안 도하Mondrian

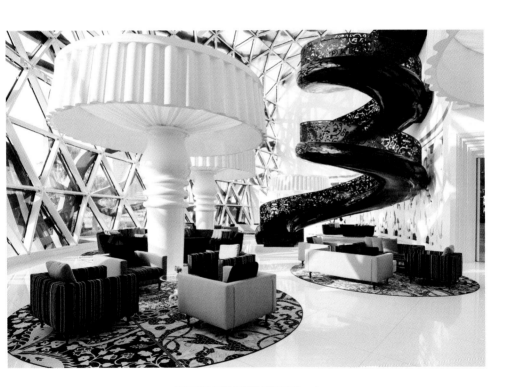

몬드리안 도하 호텔의 아트리움(2017)

Doha 호텔의 인테리어를 보면 어렵지 않게 고개를 끄덕이게
된다. 그의 디자인은 일단 압도적으로 화려한 느낌과 초현실적인
신비로움으로 보는 사람의 눈과 마음을 강렬하게 파고든다.
어디에서도 본 적이 없는 것 같으면서도 어디에선가 많이 본 것 같다.
익숙한데 낯설고, 심플하면서도 화려하다. 상반되는 것들이 강렬하게
부딪치는 패러독스. 바로 이것이 마르셀 반더스 디자인의 매력이며,
그가 지금 세계 최고의 산업 디자이너로 꼽히는 이유이다.

서로 다른 것들의 매력적인 조화

서로 반대되는 조형 요소들이 다층적으로 부딪치면 이미지는 매우
강렬해지지만, 전체가 하나로 조화되기는 어렵다. 마르셀 반더스는
그런 것들을 한 줄로 꿰어 매력적인 이미지로 만들어버린다.
이것이 마르셀 반더스의 뛰어난 디자인 능력이다. 이를 통해
그의 디자인에서 만들어지는 가장 중요한 매력은 바로 '고전성'과
'장식성'이다.
　　그의 디자인은 언제나 고전적인 장식들로 가득하다. 고전은
누구에게나 낯설지 않고 익숙하다. 그리고 '기왕이면 다홍치마'라는
말처럼 장식을 좋아하는 것은 인간 감수성의 본질적인 것에 속한다.
마르셀 반더스는 이런 고전 장식의 보편성을 꿰뚫어 보고, 그것을

활용하여 세계를 매료시키는 디자인을 만들고 있다. 반더스 스스로
자신의 디자인을 '뉴 엔틱'이라 부른 바탕에는 이런 보편성에 대한
이해가 자리 잡고 있다.

　　그렇기에 마르셀 반더스의 디자인에서는 고전주의적인
장식성이 어떻게 재해석되고 있는지를 살펴보는 게 포인트이다. 그의
스푼, 포크, 나이프 디자인을 보면 그런 매력을 흠뻑 느낄 수 있다.

〈자르댕 데덴〉 시리즈의 은제 커틀러리 세트(2017)

<자르댕 데덴Jardin d'Eden> 디자인에서 마르셀 반더스는 흔히 사용하는 커틀러리cutlery의 표면에 고전적 장식무늬를 잔뜩 새겨 넣었다. 그것만으로도 일상적 도구인 커틀러리들이 더없이 화려하고 아름다운 사물로 변모하고 있다. 이런 도구로 식사한다면 어느 시대 귀족이 부럽지 않을 것 같다. 동시에, 고전적 장식이 들어간 수많은 다른 스푼이나 나이프와 달리, 이상하게도 이 커틀러리 세트에서는 오래된 느낌보다 새로운 느낌이 더 강하다. 고전적 장식무늬가 문신처럼 돋을새김 되었기 때문이다.

뛰어난 디자이너는 어렵게 디자인하지 않는다. 단지 문신을 연상시키는 처리만으로, 일상적인 스푼과 포크와 나이프를 그 어떤 첨단의 디자인보다도 새롭게 만들고 있다. 이런 고전적 새로움은 일반적 새로움에 더해 품격과 역사성이라는 가치를 겸비하고 있다. 현대의 디자인 제품이 쉽게 지닐 수 없는 가치이다.

초현실적인 감흥의 세계로 이끄는 디자인

비교적 최근작인 <라문Ramun의 벨라Bella> 조명에서는 전통을 구현하는 마르셀 반더스의 노련한 솜씨를 잘 살펴볼 수 있다. 먼저 고전적인 종의 이미지와 LED 조명의 융합이 뜬금없이 여겨질 수 있다. 그는 오래전부터 전통적인 종 모양을 디자인에 많이

〈라문의 벨라〉 조명

차용해왔는데, 이 조명에서 그 정점을 찍은 듯하다. 종 모양과 조명의 결합은 이 디자인에 시적 성격을 한껏 부여한다. 그냥 자리에 놓이는 것만으로도 대단한 시각적 카리스마를 뿜어낸다. 조각적 오브제로도 훌륭하다.

이 조명등은 실제로 종처럼 손에 쥐고 이리저리 옮길 수 있다. 조명은 그 자리에 고정시켜 사용하는 물품이라는 선입견을 여지없이 파괴해버린다. 이 이동하는 조명은 때로는 랜턴도 되고, 독서등도 되고, 무드등도 된다. 게다가 이 조명에서는 진짜로 종소리가 난다. 종소리로 녹음된 환상적인 음악이 저장되어 있어, 건드리기만 하면 그 모양만큼이나 아름다운 음악을 들려준다. 빛과 음악을 결합한 미적 경험을 제공하고자 한 디자이너의 이러한 배려로 인해, 해가 지고 난 뒤부터 이 조명은 쓰는 사람의 곁을 한시도 떠날 수 없게 된다.

<벨라> 조명의 종 모양과 투명한 플라스틱 재질이 자아내는 아름다움은 이 디자인의 화룡점정이다. 플라스틱임에도 불구하고 유리나 크리스털 같은 재료가 빚어내는 고급스러움을 자아낸다. 빛의 굴절을 계산하여 아름다운 투명함을 만든 디자이너의 솜씨가 돋보인다.

이 투명한 종 모양의 조명은 궁극적으로 우리를 초현실적인 감흥으로 이끈다. 마르셀 반더스의 디자인에서는 이런 초현실적인 체험을 많이 하게 되는데, 마요르카에 위치한 빌라 카사 손 비다Casa

지중해식 빌라 카사 손 비다(2009)

Son Vida의 화장대가 그것을 잘 보여준다.

얼핏 보면 베르사유 궁전의 것이 아닌가 싶을 정도로 지극히 고전적인 모습의 화장대이다. 커다란 둥근 거울이 돋보이는데, 화장 테이블이 거울 안에서 튀어나온 것처럼 만들어져 있다. 이 부분 때문에 화장대와 거울의 분위기는 순식간에 '이상한 나라의 앨리스'로 바뀐다. 마르셀 반더스의 디자인에서는 고전주의적 형태가 일관되게 나타나지만, 대부분이 이런 초현실적인 분위기로 마무리된다. 그의 디자인이 낡아 보이지 않으면서 세계적인 인기를 얻는 이유이다.

귀족적이면서도 초현실적인 KLM의 기내식기(2010)

마르셀 반더스의 디자인에서 나타나는 이런 일관된 특징들은 결과적으로 우리의 일상생활을 고품격으로 만드는 방향을 지향해왔다. KLM 네덜란드 항공의 비즈니스석 기내식기들이 그것을 잘 보여준다.

기내식기답게 무게를 줄이고 실용성을 강화하는 쪽으로 디자인되었는데, 마르셀 반더스는 그런 제약 사항을 충족시키면서도 지극히 고전적인 장식미로 디자인을 마무리하고 있다. 종이나 플라스틱, 도자기, 스테인리스 스틸 등 일상에서 많이 쓰는 재료들로 만들었으면서도, 그 표면에 새겨진 무늬나, 꽃잎처럼 처리된 그릇, 액자를 연상시키는 트레이 등은 이 작은 기내식기에 차분한 고전미를 더하고 있다. 고급스럽지 않은 재료와 형태에 남다른 고급스러움을 구현하는 솜씨가 놀랍다.

조형적 설명을 넘어서는 아름다움의 파워

뭐니 뭐니 해도 마르셀 반더스 디자인의 가장 큰 매력은 역시 '아름다움'이다. 조형성을 아무리 세밀하게 분석한다고 해도 그의 디자인이 보여주는 압도적인 매력은 설명이 불가능하다.

일본 도쿄의 긴자 식스Ginza Six에 있는 데코르테Maison Decorté 매장은 보는 것만으로 풍성한 아름다움에 빠지게 만든다.

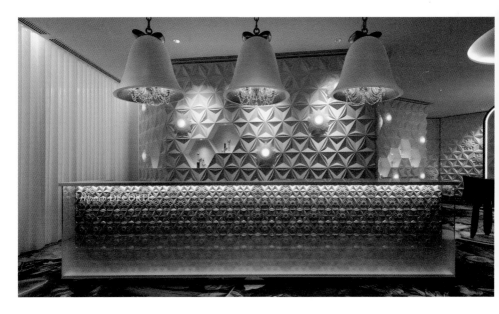

일본 도쿄의 메종 데코르테 매장(2017)

앞서 말한 마르셀 반더스 디자인의 특징들에 대한 분석이, 눈을
통해 가슴으로 파고드는 이 아름다운 느낌을 다 설명해줄 수는
없다. 이런 파워풀한 아름다움을 보여주기 때문에 마르셀 반더스의
디자인이 지금 세계적인 인기를 구가하고 있을 것이다. 그는 이런
디자인들을 끊임없이 내놓으면서 세계 디자인의 맹렬한 흐름을 맨
앞줄에서 이끌고 있다. 앞으로 또 어떤 디자인을 만들어내며 세계를
매료시킬지 기대되는 디자이너이다.

마르셀 반더스

1963년 네덜란드 복스텔 출생. 에인트호번 디자인 아카데미Design Academy Eindhoven에서 제명된 후 1988년 아른헴의 아르테즈 예술대학ArtEZ hogeschool voor de kunsten(Institute of the Arts Arnhem) 졸업. 1996년에 매듭 의자Knotted Chair로 세계적인 주목을 받았다. 2000년에 고급 가구 디자인 레이블 무이Mooi를 공동 창업하여 세계적인 가구 브랜드로 성장시켰다. 암스테르담에 디자인 스튜디오를 설립해 현재 50여 명의 스태프와 함께 수많은 프로젝트를 진행하고 있으며, 20여 년간 세계적인 기업들과 작업해왔다. 뉴욕과 샌프란시스코의 현대미술관, 런던의 V&A 박물관, 암스테르담의 시립미술관 등에서 그의 작품을 소장하고 있다. 《비즈니스위크》에서는 그를 "유럽에서 가장 인기 있는 디자이너"로 칭했고, 《워싱턴포스트》에서는 "디자인 세계에서 가장 좋아하는 스타"로 일컬었다.

03

이상한 나라의
초현실적 이미지

하이메 아욘

Jaime
Hayon

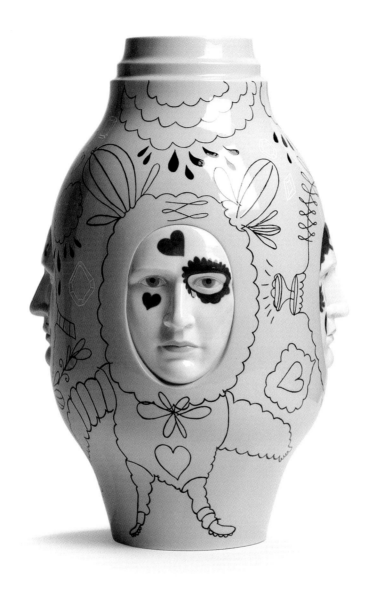

화병이라기보다 예술품에 가까운 〈컨버세이션〉(2010)

디자이너를 기업 안에서 일하는 사람으로 많이들 생각하지만,
하이메 아욘 같은 디자이너를 보면 예술 속에서 일하는 사람이라는
것을 느끼게 된다. 그렇다고 이런 디자이너들이 세상을 등지고 자기
세계에만 빠져 있는 대책 없는 예술가라고 보면 오산이다. 이들은
자신들의 자유롭고 독특한 예술적 세계로 대중들을 강렬하게
매료시킨다. 오히려 기업이 그 뒤를 따르며 이윤이라는 열매를
거두어들이고 있다. 열매의 크기와 질은 디자이너가 대중들을
얼마나 매료시키는가에 따라 달라진다. 이제는 디자이너가 예술가인
척이라도 해야 할 시대인 것이다.

하이메 아욘의 화병 <컨버세이션Conversatio>을 보면 이런 것도
디자인이라고 할 수 있을지 의문이 든다. 화병이라는 기능은 명목상
붙여진 듯하고 실지로는 사람의 얼굴이 들어간 병 모양의 이상한
조각이라고 하는 게 맞을 것 같다. 사면에 진지한 사람의 얼굴이
부조로 새겨져 있고, 도자기의 나머지 표면에는 하이메 아욘 특유의
드로잉이 그려져 있다. 전체적으로 어울리지 않는 이미지들이 서로
충돌하면서 초현실적인 느낌을 강렬하게 표출하고 있다.

이질적인 분위기의 충돌과 초현실성

부조의 얼굴이 약간 섬뜩할 수도 있는 이미지를 지니면서도 그

주변을 둘러싼 드로잉이 천진난만한 느낌이라, 오히려 화병 전체에 유머러스한 분위기를 부여한다. 이런 중의적이고 은유적인 모습이 사람들의 마음과 눈을 매료시킨다. 혼란스럽고 애매모호한 동시에 보는 이의 잠재의식을 강렬하게 건드리는 이상한 느낌. 이것이 디자인인지 아닌지를 떠나 그 이상한 느낌이 뇌리에 새겨져 계속 되돌아보게 만든다. 피카소Pablo Picasso나 후안 미로Joan Miro 같은 선배 스페인 작가들의 작품에서 많이 볼 수 있었던 초현실주의적 솜씨이다. 그는 디자인으로 '위장한' 이런 초현실주의적 오브제로 혜성같이 등장해서 세계 디자인계의 흐름을 뒤집어놨다.

　　<크리스털 캔디 세트>도 겉보기에 화병이지만 오브제적 성격이 강하다. 이 디자인은 앞세우고 있는 용도에서부터 초현실적인 느낌을 준다. 쓰임새가 없는 조형물은 조각의 영역에 속함에도 불구하고, 하이메 아욘은 캔디 세트라는 불분명한 용도의 이름 아래 자신의 순수한 조형적 세계를 표현한 이 오브제를 디자인이라고 현혹하는 것이다. 기능성이 희미해진 자리에 하이메 아욘 특유의 조형성이 스며들어 다중적인 초현실성이 드러난다.

　　크리스털 재료에 캐릭터 같기도 하고 순수미술작품 같기도 한 형태를 통해 다양한 이미지가 우러난다. 그러한 중층적인 느낌들은 이 투명한 오브제에 사람들의 무의식을 끌어들이는 힘을 강력하게 부여한다. 그 결과 지극히 고급스럽고 지극히 예술적이면서도 지극히 대중적인 디자인이 만들어졌다. 다양한 분위기가 겹쳐져 어느

하나만을 선택할 수 없게 한다는 점이 디자인을 몽환적으로 만들고, 무의식을 혼란스럽게 끌어당기는 것이다.

디자인의 지평을 넓히다

한편, 이렇게 기능적 역할이 희박한 물건을 디자인이라고 할 수 있을까? 누구도 흉내 낼 수 없는 자유분방한 개성은 뚜렷하다. 얼핏 천방지축으로 보일지라도 가만 살피면 하나의 이미지로 일관되어 있고, 강렬한 이미지로 정제되어 있다. 순수미술로 만들어졌다 해도 성공적이라 할 수 있는 수준이다. 몇십 년 전이었다면 이 점은 디자인으로 취급받지 못하고 많은 비판에 직면하게 했을 만한 요소다. 하지만 이제는 이런 추세가 당당하게 디자인의 중심에 놓일 정도로 디자인의 지평이 넓어졌고, 수준도 높아졌다.

하이메 아욘이 디자인계의 중심에서 세계적인 명성을 얻고 있는 현실을 보면 그것을 절절히 느낄 수 있다. 그는 세계 최고의 브랜드들로부터 러브콜을 받으며 수많은 디자인 프로젝트를 진행하고 있다. 아직 디자인이 기능을 추구해야 하고, 디자인은 기업 안에서 이루어지는 활동이라고 간주되는 한국의 상황에서는 이런 괴상한 디자이너를 이해한다는 것이 쉬운 일이 아닐 것이다. 게다가 세계적으로 각광을 받고 있으니 더 혼란스러울 수밖에 없다.

오브제 겸 화병 〈크리스털 캔디 세트〉(2009)

초기작이라 할 수 있는 세면대와 거울 디자인 <싱크Sink>를
보면 독특하긴 하지만 비교적 '일반적'이라는 것을 알 수 있다.
군더더기 하나 없는 심플한 모양이 무척 현대적이다. 산뜻한
이미지에 신뢰성을 주는 형태는 현대 디자인으로서 손색이 없다.

현대적이면서도 고전적인 세면대와 거울 디자인 〈싱크〉(2004)

하지만 거기서 끝나지 않는다. 다리의 곡선이나 모서리의 둥근 처리 부분에서 피어오르는 고전적인 우아함은 이 디자인을 현대로부터 과거로 옮겨간다. 다소 낯설어 보이는 현대적인 이미지에 익숙해 보이는 고전적 이미지가 스며들어 있기에 사람들은 이 디자인에서 새로움과 편안함, 세련됨과 깊이를 동시에 느끼게 된다. 가장 중요한 것은 이런 실험적이고 예술적인 디자인에서 어느새 대중성이 확보된다는 점이다. 그의 대표작이라 할 수 있는 <폴트로나Poltrona> 의자에서도 그 점을 찾아볼 수 있다.

폴리에틸렌으로 만들어진 이 의자는 대단히 현대적인 질감을 보여준다. 티끌 하나 없이 매끈한 의자의 플라스틱 표면은 첨단소재와 기술로 상징되는 현대성을 그대로 드러낸다. 동시에 마차의 덮개 같은 뚜껑이 달리고, 안쪽으로는 고급 쿠션에서나 볼 수 있는 올록볼록한 가죽과 솜의 앙상블이 고전적인 풍모를 한껏 풍긴다. 특히 가죽으로 마감된 안쪽을 보면 스페인 귀족들이나 앉았음 직하다. 장식이 하나도 없는 심플한 형태에서는 현대성이, 우아하면서도 고전적인 구조에서는 전통적인 느낌이 이중으로 겹쳐 나타나고 있다. 이렇게 현대성과 전통성이 부딪치는 가운데에 하이메 아욘 특유의 초현실적인 분위기가 풍부하게 우러나면서도 대중들에게 익숙하게 다가갈 만한 여지도 생겨난다. 그의 디자인에서 고전성은, 난해한 예술성에 접근하는 것을 보다 수월하게 만드는 열쇠로 작용하고 있음을 느낄 수 있다.

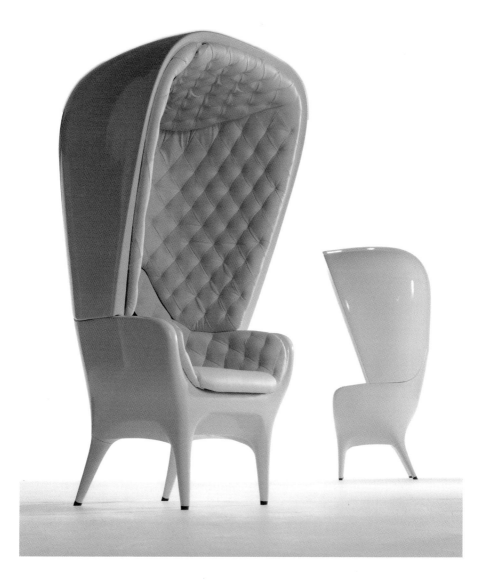

현대적이면서도 전통적인 〈폴트로나〉(2006)

스물두 개의 나무 부품으로 만들어졌기 때문에 <22>라는
이름이 붙은 암체어에서도 고전적이면서 현대적인 느낌이 어우러져
있다. 언뜻 평범한 고전적 의자처럼 보이지만, 휘어진 곡면으로
이루어진 의자의 구조가 심상치 않다. 가느다란 선적 곡면으로

〈22〉 **암체어**(2009)

타일 브랜드 비사차의 전시장 〈픽셀 발레〉(2007)

이루어진 몸통의 전체적인 구조를 보면 나무가 아니라 금속 주조로 만들어진 듯 다이내믹하다. 나무로는 만들어지기 어려운 형태이다. 따라서 고전적이면서도 매우 미래적인 느낌을 준다.

이 의자의 비밀은, 의자의 휘어진 곡선 구조가 한 덩어리의 나무를 깎아 만들어진 것이 아니라 휘어진 모양의 나무 조각

스물두 개를 이어 붙여서 만들어졌다는 것이다. 그래서 나무로 만들어지기 어려운 형태가 나무로 만들어질 수 있었고, 더불어 의자에 고전적이면서도 미래적이고, 이국적이고, 초현실적인 이미지가 표현될 수 있었다. 의자 전체를 감도는 고전적인 분위기는 다른 작품과 마찬가지로, 이 예술적인 의자를 사람들이 낯설지 않게 받아들이게 만드는 중요한 장치로 작용하고 있다. 그는 자신의 예술성만을 향해 앞뒤 안 가리고 달리는 대신, 매우 주도면밀하게 사회와 호흡하면서 자신의 존재감을 확장시키는 지적인 디자이너인 것이다.

2007년 밀라노 박람회에서 하이메 아욘은 비사차Bisazza라는 타일 브랜드의 전시장 디자인 <픽셀 발레Pixel Ballet>를 선보였는데, 가운데에는 어마어마한 크기의 피노키오를 놓고, 그 주변에 자기 작품을 체스판의 말처럼 배치하여 세계적인 관심을 끌었다. 타일회사를 홍보하는 전시장인데도 상품으로서의 타일을 보여주지 않고, 타일로 거대한 조각을 만들어놓은 것이다. 결과적으로 이것은 관람객들에게 엄청난 충격을 주었다. 초현실적인 예술성을 통해 사람들의 마음을 움직였던 것이다. 디자인인가 예술인가의 논란은 차치하고 이런 충격적인 초현실의 이미지는 그의 명성이 어째서 세계적인지를 납득하게 한다.

예술성과 대중성을 동시에

하이메 아욘은 스페인의 전통으로 이런 혁신적인 디자인을
마무리하고 있다. 전통에 대한 신뢰가 없었다면 그의 디자인은
그저 희한한 모양의 순수미술 같은 디자인에 그쳤을지 모른다.
아무리 파격적으로 나가더라도 가우디Antoni Gaudi나 피카소와
같은 핏줄임을 그의 디자인이 말하고 있다. 단지 예쁘거나 기능적인
디자인이 아닌 탁월한 아이디어, 클래식한 분위기, 그리고 유머
감각까지 잃지 않는 그의 디자인은 오랫동안 디자인계에 모자랐던
꿈을 수혈해준다.

디자인이 꼭 기능적이어야만 할까? 디자인이 꼭
상업적이어야만 할까? 하이메 아욘의 디자인은 이런 근본적인
질문에 정면으로 대응하면서, 건조한 현실에 부대끼던 우리에게
상상력을 불러일으킨다. 이 정도면 세계적인 디자이너라는 작위를
받는 데 동의하지 않을 수 없다.

하이메 아욘

1974년 스페인 마드리드 출생. 어렸을 때부터 스케이트보드 문화와 그래피티에 심
취했다. 1996년 마드리드의 디자인 학교Instituto Europe di Design 졸업, 1997년 프랑
스 파리의 국립고등장식미술학교École nationale supérieure des arts décoratifs 졸업.
1997년, 베네통이 세운 디자인학교인 파브리카Fabrica에 들어가 과의 대표로 숍과

레스토랑, 전시회 콘셉트, 그래픽 디자인 등의 프로젝트를 진행했다. 2000년 스튜디오를 설립하고 2003년부터 다양한 디자인으로 세계적인 관심을 불러일으켰다.

04

인공을 재료로
정신성을 구현하다

요시오카 토쿠진

Yoshioka
Tokujin

물체의 뒤쪽까지 보이는 투명한 재질은 영락없이 물로 보인다. 밝게
비치는 빛을 하나도 남김없이 뒤편으로 보내버리는 투명한 형체는
손에 잡히면서도 눈에 보이지 않는 물의 신비로운 존재감을 그대로
가지고 있다. 보는 것만으로도 마음이 더없이 맑고 청량해진다.

　　<워터 폴Water Fall>은 야외에 놓이는 벤치다. 재료는 의외로,
물과 거리가 먼 광학 유리optical glass다. 시각적으로 물이 연상되는
까닭에 괜스레 이 벤치가 마치 물처럼 자연스럽게 별 수고 없이
만들어졌으리라고 느낄지 모르지만, 사실은 엄청난 첨단의 기술이

〈워터 폴〉(2002)

동원되었다. 그런 점에서 오히려 가장 인위적이고 가장 반자연적인 벤치라고 해야 할지도 모른다. 그런데 이 제작에 동원된 모든 첨단의 것들은 벤치가 완성되자마자 모두 '증발'해버렸다. 남은 것은 '물'뿐이다. 인위적인 것은 모두 없어지고 자연만 남은 것이다.

이 벤치는 일본의 유명한 산업 디자이너 요시오카 토쿠진이 디자인한 것이다. 그는 자신의 디자인에 '비가 오면 보이지 않는 벤치'라는 별명을 붙였다. 명창이 자기 목소리를 폭포수의 소리와 혼연일치시키는 것이 연상된다. 인간이 만든 예술품이 자연으로 승화되는 것은 5천 년 동아시아 예술의 염원이었고, 미학적인 목표였다. 요시오카 토쿠진은 그것을 현대적인 기술과 재료들을 동원해서 실현했다. 웬만한 아티스트나 미학자, 철학자도 다다르기 힘든 수준의 문화적 성취를 이루었다.

동아시아 미학의 구현

요시오카 토쿠진의 국내 전시에서 <워터 폴> 벤치와 함께 인상적이었던 작업이 있었다. 빨대 200여만 개로 전시장을 가득 채운 <토네이도Tornado> 작업이 그것이었다. 넓은 화랑 공간에 수없이 많은 반투명의 빨대들이 덩어리를 이룬 모습은 말문이 막히는 장관이었다. 그냥 멈추어 있는 덩어리가 아니라, 마치 깊은

〈토네이도〉(2010)

바다에서 거대한 파도가 치는 것 같은 역동적인 흐름을 형성하고
있었다. 그 기운생동하는 생기가 우주의 거대한 움직임을 그대로
압축해놓은 듯했다. <워터 폴> 벤치를 물처럼 만든 것과는 또 다른
방식으로 자연을 구현한 것이었다. 자연을 실현하려 했던 동아시아의
고차원적인 아름다움이 이런 현대의 디자이너를 통해 표현되고
있다는 것은 대단히 놀라운 일이었다. 이후로도 요시오카 토쿠진은

다양한 방식으로 자신의 디자인에 자연을 실현해왔다.

새로운 세기에 막 접어들었던 2001년에 그는 매우 독특한
의자로 세계의 이목을 끌었다. 가구라면 천이 덮인 쿠션이나
플라스틱, 나무로 만들어진다고 생각해왔던 사람들에게 그의 <허니
팝Honey-pop> 의자는 경악과 '공포'를 선사하기에 모자람이 없었다.
수십 년, 아니 수백 년 동안 서양에서 만들어져온 모든 의자들이

〈허니 팝〉 의자(2001)

허니 팝 앞에서 힘을 잃을 수밖에 없었다. 종이로 만들어진 이 의자 앞에서…….

요시오카 토쿠진은 문방구에서 파는 싸구려 장식품에서 볼 수 있었던 허니컴 구조를 의자에 응용하여 아무도 생각해내지 못했던 의자를 내놓았다. 동아시아적 전통을 현대적으로 응용한 것이기는 했지만 결과적으로는 매우 아방가르드한 의자가 만들어진 것이다.

더 놀라운 것은 이 의자의 접힌 형태였다. 이 작품이 접혀 있을 땐, 도저히 의자로 펼쳐지리라고 상상할 수 없는 납작한 모양이다. 이 납작한 판을 양쪽으로 펼치면 마술처럼 벌집 구조의 의자로 탈바꿈한다. 보고서도 믿을 수가 없을 정도이다. 의자라면 단단하고 딱딱한 소재로 만들어져야 한다는 통념이, 이 종잇장처럼 가볍고 다루기 좋은 소재로 인해 보기 좋게 전복되어버렸다. 이로써 요시오카 토쿠진의 명성은 세계적으로 한층 높아졌다.

아시아 전통의 현대적 응용

<허니 팝> 의자가 종이로만 만들어진 것과 마찬가지로 <파네Pane> 의자는 섬유로만 만들어졌다. 평범한 섬유는 아니고 특수 가공으로 안쪽에 허니컴 구조를 갖춘 섬유이기 때문에 다른 구조의 도움 없이도 제중을 견딜 수 있다. 부드러운 것으로 단단한 것을 제압하는

동양적 미학을 떠올릴 수 있다. 의자의 이름으로는 이탈리아의 빵인 '파네'를 붙였다. 이 작품이 파네 굽는 것과 비슷한 단계를 거쳐서 만들어지기 때문이었다.

우선 반 원통 모양의 섬유 덩어리를 둥글게 말아서 종이 튜브에 넣고, 104도까지 올라가는 가마에서 구워 의자 모양을 만든다.

〈파네〉 의자(2003)

나무를 깎고, 쇠를 자르고, 못을 박는 작업과는 완전히 다른 방식이다. 말하자면 요시오카 토쿠진은 단지 특이한 의자를 만든 것이 아니라 의자 만드는 방식을 새롭게 디자인했던 것이다.

이렇듯 요시오카 토쿠진의 디자인에서는 단순한 기능성이 아닌 개념적인 특징들, 순수미술에서 볼 수 있는 의미론적 경향을 많이 볼 수 있다. 스와로브스키의 전시장에 설치했던 샹들리에에서는 거의 설치미술에 가까운 디자인 작업을 보여주었다.

요시오카 토쿠진은 2005년 밀라노 가구 박람회에서 마치 밤하늘에 반짝이는 별들이 가득 모여 있는 형상의 독특한 샹들리에를 선보였다. 밝기의 차이를 지닌 수많은 빛나는 점들이 모여 희미하면서도 환상적인 이미지를 만드는 조명으로 <스타 더스트Star Dust>라는 이름이 붙었다.

이 프로젝트는 스와로브스키가 요시오카 토쿠진에게 의뢰한 것으로 그는 스와로브스키의 부사장을 런던에서 만난 바로 그날 밤에 이 샹들리에의 아이디어를 얻었다고 한다. 어두운 밤하늘에 빛나는 무한한 별의 입자들이 어떤 이미지를 투영하는 것을 보고 스와로브스키의 크리스털들도 하늘의 별처럼 빛나게 하는 이미지로 만드는 구상을 해낸 것이다.

그는 과거에 광섬유를 활용해 이미지를 비추는 작업을 했을 때의 최신 기술을 이용하여 5천여 개의 광섬유로 <스타 더스트>를 만들었다. 각 광섬유 끝에는 여섯 개의 크리스털을 붙였고,

〈스타 더스트〉(2005)

샹들리에에는 총 2만여 개의 크리스털을 넣어서 빛이 켜지고 꺼짐에 따라 이미지가 만들어질 수 있게 했다. 심지어 텔레비전 이미지까지 전송할 수 있게 했다. 이러한 뛰어난 아이디어와 쉽지 않은 과정으로 태어난 샹들리에는 신비롭고 스펙터클한 인상으로 스와로브스키의 크리스털을 물질을 뛰어넘은 정신적인 소재로 승화시켰다.

정신적 소재로 승화시키는 아이디어

요시오카 토쿠진은 원래 일본의 패션 디자이너 이세이 미야케 밑에서 디자인 작업을 했었다. 주로 전시 관련 디자인 작업을 하면서 이세이 미야케의 총애를 받았다고 하는데, 그가 이 브랜드를 위해 디자인한 시계는 제품 디자인에서도 뛰어난 실력을 보여주고 있다. 이 손목시계는 숫자 표시가 하나도 없고 동심원 세 개와 직선만 보인다. 너무 심플한 모양이라 시계로 작동할 수 있을지도 의심스러울 정도다.

그런데 알고 보면 이 시계는 바늘이 움직이는 게 아니라 동심원의 각 판들이 따로 돌면서 시간과 분을 알려주는 구조를 지니고 있다. 일반 시계와 비슷해 보이면서도 완전히 다른 작동 구조를 갖는다. 작은 시계 하나도 평범하게 디자인하지 않는 뛰어난 디자인 태도이다.

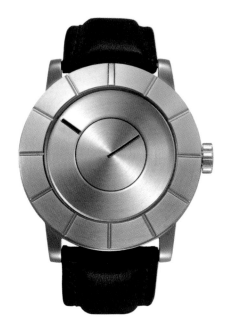

이세이 미야케를 위한 시계 〈TO〉(2008)

요시오카 토쿠진의 디자인들을 보면 심플하고 투명하거나 하얀색밖에는 보이지 않지만, 그 단출함 안에는 깊은 정신이 담겨 있다. 온갖 휘황찬란한 디자인들이 횡행하는 가운데에서도 그의 디자인들은 더 특별하게 찬란한 빛을 발한다. 물질성이 아닌 정신성으로 세계 디자인의 흐름을 이끌고 있는 디자이너이기 때문이다.

요시오카 토쿠진

1967년 일본에서 태어나 1986년부터 구와사와 디자인 학교에서 공부했다. 1988년 부터 4년간 패션 디자이너 이세이 미야케 밑에서 주로 전시 관련 디자인 작업을 했고, 1992년부터 프리랜스 디자이너로 활동하다가, 2000년 요시오카 토쿠진 디자인 사무소를 설립했다.

05

물건보다 더 필요한
자연을 만들다

로낭과 에르완 부홀렉 형제

Ronan&Erwan
Bouroullec

디자인은 기본적으로, 대기업 안에서 집단으로 이루어지는 작업이
아니라면, 디자이너라는 한 개인의 작업이다. 그러나 간혹 두 사람이
한 개인이 되어 디자인하기도 하는데, 프랑스의 로낭과 에르완
부홀렉 형제의 경우이다. 형제라는 혈연을 바탕으로 한 사람처럼
작업하는 이들은 최근 세계 디자인계에 바람을 불러오고 있다.

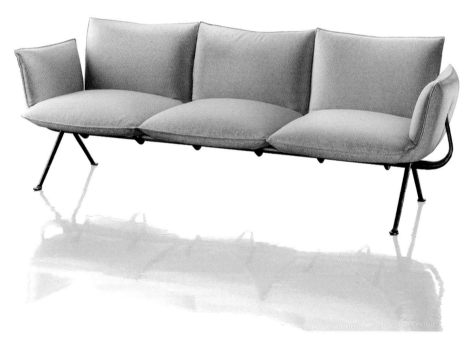

〈오피시나〉(2007)

소파 <오피시나Officina>는 이들의 디자인이 어떤 매력을 가지고 있는지 보여준다. 세 명이 앉을 수 있는 소파 <오피시나>는 소파가 가지는 특유의 묵직함이 전혀 느껴지지 않으면서 산뜻한 느낌으로 볼륨감을 드러내는 쿠션 부분이 눈에 띈다. 소파의 뼈대를 이루는 구조물은 눈에 잘 보이지 않을 정도로 가느다랗게 단순화되어 있다. 쿠션 부분의 풍성한 양감은 무게감이 전혀 느껴지지 않고 마치 부푼 풍선처럼 가벼워 보인다. 얼핏 기존의 소파와 비슷해 보이면서도, 어느 부분도 기존의 양식을 답습하지 않고 있다. 이렇듯 혁신적인 디자인을 절도 있게 표현함으로써 현대적인 기품과 귀족적인 우아함을 풍기는 것이 부홀렉 형제의 디자인의 매력이다.

자연스러운 일상에 깃든 현대적 기품

<스틸우드Steelwood> 의자에는 자연주의적이면서도 일상적인 느낌이 잘 융합되어 있다. 아주 평범한 의자 모양임에도, 자세히 보면 등판 구조가 철로 이루어져 있고, 다리와 좌판 부분은 나무로 만들어져 있다. 한 의자를 이렇게 서로 다른 재료로 만드는 경우는 흔치 않은데, 철로 이루어진 기능적인 부분으로 나무 재질이 스며들듯 결합되어 있다. 전반적으로 매우 기능적이고 현실적이면서도 자연성까지 깃들어 있다.

마지스를 위한 의자 〈스틸우드〉(2010)

이렇게 구체적이고 일상적인 사물에 고차원적인 가치를
효과적으로 담는 것은 결코 쉽지 않은 일임에도, 이 의자에서는
그것이 제대로 성취된 것으로 보인다. 이 의자에서 복잡한 부분은
철로 만들고, 비교적 단순한 형태는 나무로 만든 것은, 철로 다양한
형태를 가공하는 것이 나무보다 훨씬 쉽다는 점, 즉 제자의 효율성을
고려한 듯하다.

〈스틸우드〉 옷걸이와 스툴(2010)

　　평범함 속에 자연성을 표현한 것은 다른 〈스틸우드〉
시리즈에서도 찾아볼 수 있다. 옷걸이에서는 구조적으로 연결하는
부분에 철 소재를 사용하고, 스툴에서는 안장 부분을 흰색의 철
소재로 만들어 평범하면서도 세련된 현대적 느낌을 구현했다.
　　자연의 실현이라는 디자인 이념이 보다 본격적으로 표현된
것은 〈베지털 체어: 블루밍Vegetal chair: Blooming〉에서였다. 3년간

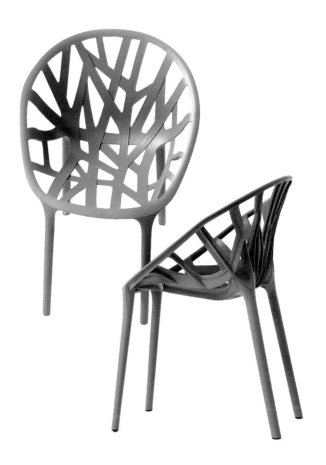

〈베지털 체어: 블루밍〉(2008)

나무의 생태를 연구해서 디자인했다는 이 의자는 마치 나무가 자라난 듯한 모양을 하고 있다. 플라스틱으로 만들어진 이 의자의 바닥이나 등받이의 형태는 나무나 식물의 불규칙한 조직을 닮아 있다. 언뜻

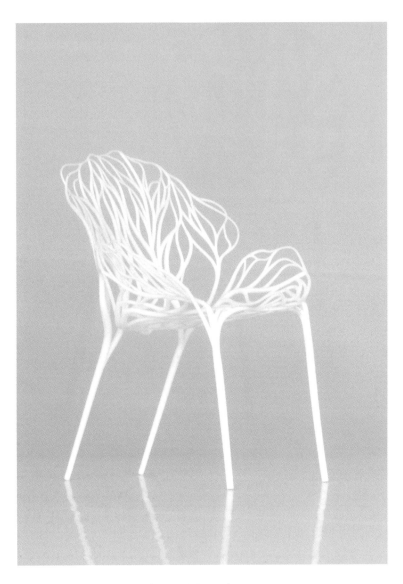

〈베지털 체어: 그로잉〉(2008)

나뭇가지들이 아무렇게나 얽혀 있는 것처럼 보이지만, 상당히 단단하게 구조화되어 있다. 이런 구조적 처리로 인해 플라스틱 재료의 산업적이고 인공적인 분위기가 완화되면서, 자연에 다가가는 느낌이 실현되고 있다. 일반적인 플라스틱 제품들이 지닌 딱딱하고 저렴한 느낌이 이 의자에서는 잘 느껴지지 않는다.

나무의 유기적 구조를 적용했던 <블루밍> 의자는 이후 <베지털 체어: 그로잉Vegetal chair: Growing>으로 발전되었다. 형태적으로 불규칙함이 더해졌고, 나무의 자연스러운 모양에 더 가까워졌다. 이런 불규칙한 형태의 의자를 플라스틱으로 만들기 위해서는 더 첨단의 기술이 필요하다. 그럼에도 의자 모양이 자연에 가까워질수록 그런 기술의 흔적들은 날아가버리고, 최종 작품에는 나무의 자연스러운 형태만이 남아 있다.

자연을 향해 가는 디자인

부홀렉 형제의 대표작이라고 할 수 있는 <알그Algues>에는 이들의 디자인이 향하는 자연성이 더욱 세련된 모습으로, 더욱 추상화된 모습으로 표현되어 있다.

수양버들 같기도 하고 바닷물에 이리저리 휩쓸리는 해초류 같기도 한 울창한 형태의 <알그>는 정확한 용도가 불분명하다.

식물처럼 생긴, 부홀렉 형제의 대표작 〈알그〉(2004)

일반적으로 실내 공간을 구획하거나 가리는 가림막으로 많이
쓴다고 한다. 그렇더라도 기능이 확실치 않은 데다 불규칙한 형태와
흐물흐물한 질감을 느끼게 하는 구조는 완전한 형태의 디자인이라고
하기에는 좀 모자람이 있다. 이런 디자인을 두고 어떻게 프랑스를
대표하는 디자이너들의 대표작이라고 하는 건지 이해하기 어렵다고
여길지도 모른다. 이 작품을 잘 이해하기 위해서는 디자인의 내면에
담긴 가치를 파악할 필요가 있다.

〈알그〉의 한 단위 형태

〈알그〉에 좀 더 가까이 다가가 살펴보면, 불규칙하게 생긴 모양들이 사실은 나뭇가지처럼 생긴 작은 플라스틱들이 수없이 끼워져 있는 것임을 알 수 있다. 멀리서 보기에는 식물의 넝쿨 같은 것인 줄 알았는데, 가까이서 보니 식물과는 거리가 먼 플라스틱으로 만들어진 것이다.

〈알그〉의 한 단위 형태를 보면 플라스틱 재료로 만들어진 이 구조물이 마치 버드나무 잎처럼 불규칙한, 그러나 살아 있는

식물처럼 보인다. 봄날의 새싹처럼 여려 보이나 특별히 아름답다고
할 수는 없는 형태이다. 이 단위 형태 여러 개를 레고 블록처럼
이리저리 끼워서 소비자가 원하는 형태로 자유롭게 전체를 구성할 수
있게 되어 있다. 어떻게 만들든 식물들이 엉켜 있는 숲이 만들어진다.

　그렇다. 이 <알그> 디자인의 기능은 자연을 만드는 것이다.
부홀렉 형제는 특정한 용도를 가진 물건을 디자인한다는 기존의
관점을 부정하고, 수많은 디자인과 수많은 물건이 가능한 재료
단위를 디자인했던 것이다. 그들은 현대인들이 필요로 하는
물건보다는, 현대 사회에 결핍된 자연을 만들고자 한 것이다.
기능주의적 시각에서는 실내 공간을 나누는 장막이나 파티션 정도로
파악될지 모르지만, 그런 기계적 기능주의를 넘어서 대자연이라는
보다 차원 높은 이념을 작은 플라스틱으로 실현하려고 한 것이
<알그>이다.

　이처럼 부홀렉 형제는, 일상적인 물건을 디자인하는 탁월한
실력을 바탕으로 자연을 구현하고자 하는 길을 오랫동안 걸어왔다.
이 걸음은 21세기에 들어오면서 시대적 요청에 부응하는 것이 되어
곧 세계 디자인의 흐름에 큰 영향을 미치게 되었다. 전 세계 수많은
디자이너들이 그들의 영향을 받아 각자의 방법으로 자연을 실현하는
디자인 작업에 몰두하고 있다.

로낭과 에르완 부홀렉 형제

프랑스에서 1971년, 1976년에 태어나 각각 파리 국립장식미술학교, 세르지 퐁투아즈 미술학교École nationale supérieure d'arts de Paris-Cergy를 졸업했다. 1999년 파리에 디자인 스튜디오 '부홀렉 스튜디오'를 설립했고, 같은 해 뉴욕 가구박람회 신인 디자이너상을 수상했다. 2002년 일본 엘르 데코레이션에서 올해의 크리에이터로 선정되었으며, 2005년 레드닷 디자인 어워드Red Dot Design Award에서 최고 작품상을 수상했다.

06

흐르는 곡면으로
구성한 일상

론 아라드

Ron
Arad

론 아라드Ron Arad는 이스라엘 텔아비브에서 태어나 영국에서 활동해온 세계적인 디자이너이다. 그는 런던의 아키텍추럴 어소시에이션(AA) 스쿨 건축과에서, 훗날 동대문디자인플라자를 디자인한 자하 하디드Zaha Hadid와 동급생으로 공부했던 건축 전공자이지만, 산업 디자인 작업에 더 몰두해 한때 세계 3대 산업 디자이너로 손꼽혔다. 런던 왕립예술대학(RCA)의 디자인과 교수를 오랫동안 역임하면서 론 아라드는 수많은 걸작들을 만들었고, 지금까지도 세계적인 주목을 받고 있다.

금속재료로 디자인한 공예품을 많이 만든 그는 첨단의 소재들을 유기적인 형태로 디자인하여 예술적이면서도 미래적인 디자인 세계를 선보였다. 또한 산업 디자인뿐 아니라 무대미술, 조경, 전시공간 설계 등 다양한 분야에서 활약했다.

메시지를 담은 재활용 디자인

<로버Rover>는 로버 자동차의 낡은 시트와 몇 개의 파이프 구조를 떼어와 만든 소파로, 론 아라드의 초기 디자인 작업이다. 재활용에 대한 실험이라고 볼 수 있을 이 디자인은 새로운 것을 생산하여 상업적 이익만을 추구하는 사회에 대한 비판이 함축된 디자인이었다. 기능주의 디자인에 대한 비판이 일어나기 시작했던 시기에 등장한

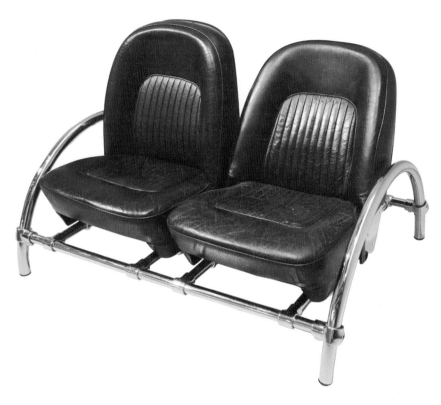

실험적인 의자 〈로버〉(1981)

이 작품은 새로운 디자인의 물결이 일어나는 데 일조했고, 그의
존재감을 세계적으로 각인시키는 계기가 되었다.

　　〈빅 이지 믹스드Big Easy Mixed〉 의자는, 불규칙하면서도
유려하게 흐르는 곡면이 아름다운 론 아라드의 디자인 경향을 잘

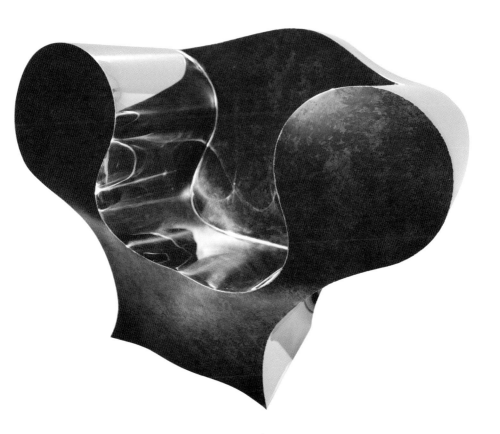

〈빅 이지 믹스드〉(1988)

보여준다. 금속판을 가공하여 만들어졌는데도, 의자의 형태는 매우
고전적인 느낌을 준다. 앉는 자리라는 기능성보다 상징성이 강한 이
의자는 아름다운 곡률의 흐르는 곡면들로 이루어졌다. 론 아라드는
이런 곡면형태를 우아하고 매력적으로 만드는 데 탁월한 감각을

가지고 있다. 이런 디자인 경향은 단지 표면적인 아름다움에 그치지 않고, 이 시대에 적합한 정신과 철학적 가치를 구현하면서 세계 디자인의 거대한 흐름을 이끌어왔다.

론 아라드는 금속 가구들을 많이 만들었는데, 유려한 곡면

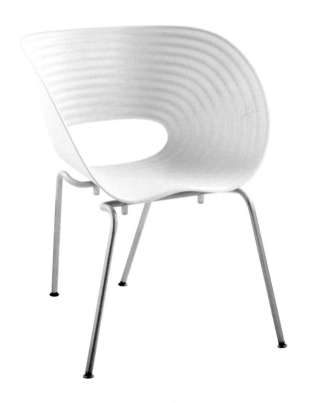

〈톰백〉 의자(1999)

디자인이 잘 표현되는 재료가 금속이기 때문이었다. 플라스틱 역시 그러했다. 심지어 플라스틱은 어떤 형태든 금형으로 찍어낼 수 있기에 곡면 디자인을 만드는 데 금속보다 더 좋은 재료였다. 론 아라드가 <톰백Tom Vac> 같은 명작 플라스틱 의자를 많이 디자인한 이유가 그것이었다. 일반적으로 의자는 엉덩이가 닿는 좌판, 등을 기대는 등판, 팔걸이로 이루어지고 여기에 네 개의 다리가 붙는 것이 기본 구조이다. 그런데 <톰백>은 달랑 두 개의 부분으로 만들어져 있다. 사람이 앉는 둥근 부분과 가느다란 파이프로 만들어진 네 개의 다리로만 이루어져 있는 것이다. 극도로 단순화된 디자인이면서도 이 의자는 앉는 사람의 몸을 둥글게 감싸 안는 구조를 하고 있어 어쩐지 넉넉한 느낌을 준다. 앉으면 물리적으로 편안할 뿐만 아니라, 따뜻하게 안길 때의 정서적인 편안함까지 전해준다.

론 아라드는 가구가 다른 분야의 디자인들과 본질적으로 다르다는 것을 정확히 알고 있고, 그 이해를 바탕으로 디자인의 기능적 가치를 문화적 가치로까지 승화시키는 솜씨를 발휘하고 있다.

가구 디자인의 특이성 활용

둥근 고리 모양 두 개가 하나로 결합된 구조의 <오! 보이드 1Oh! Void 1> 의자는 전혀 의자 같지 않은, 모양 그 자체만으로 독특한 작품이다.

얼핏 보면, 브랑쿠시Constantin Brancusi나 칼더Alexander Calder 등의
현대 조각품이라고 해도 손색이 없는 모양이다. 이 의자에 앉아보면
생각보다 편안하다. 체중을 등과 하체로 분산하여 몸이 공중에 뜬
것처럼 편안하다. 두 개의 타원이 만나는 중심부의 밑면이 둥글게
굴려져 있어 흔들의자로 작동한다는 것도 알 수 있다. 론 아라드가

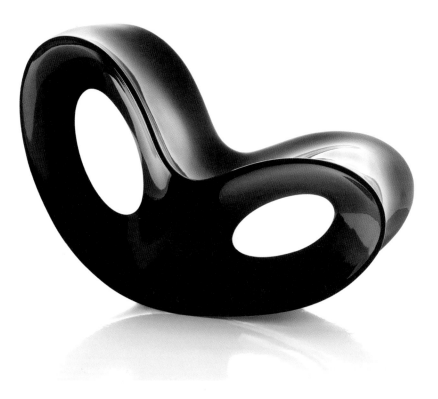

〈오! 보이드 1〉 의자(2002)

단지 예술적이거나 아름다운 디자인만 신경 쓰는 디자이너가 아니라
사용성에 대해서도 매우 꼼꼼히 챙기는 디자이너라는 것을 확인할 수
있다.

의자 이름에 주목해보면 'Void', 즉 비어 있다는 것이다. 이
의자는 마치 고리처럼 두 군데에 구멍이 크게 뚫려 있다. 그 탓에,
존재하면서도 존재하지 않는 것만 같은 특이한 존재감을 지닌다.
작지 않은 크기임에도 이러한 특이한 존재감으로 인해 주변과
내통하며 조화를 이룬다.

<리플Ripple>이라는 의자에서 가장 눈에 띄는 것은 등판과
좌판이 하나의 구조로 이루어졌으며 그 구조가 끊임없이 순환하는
듯한 형상을 하고 있다는 점이다. 무한히 돌아가는 뫼비우스의 띠를
모티브로 디자인한 것만 같다. 혹은 프렉털 도형을 표현한 것처럼도
보인다. 그러한 평면적인 형태 이미지가 사람의 몸을 편안하게
감싸는 의자의 형상으로 응용된다는 사실이 은근히 감각적으로
다가온다. <리플>의 전체적인 실루엣은 나비 날개와 비슷하다.
가느다란 스테인리스 스틸 재질의 다리와 플라스틱 몸통에 크게 뚫린
공간 덕분에 더욱 가벼워 보이는 이 의자는 당장이라도 날갯짓을
하면서 공중으로 날아갈 것 같다. 이런 조형적 처리를 통해 론
아라드의 격조 높은 디자인 감각이 여실히 드러난다.

론 아라드가 디자인한 플라스틱 외자에는 금속 구조 없이
순전히 플라스틱으로만 이루어진 의자도 많았다. 그중에서 <클로버>

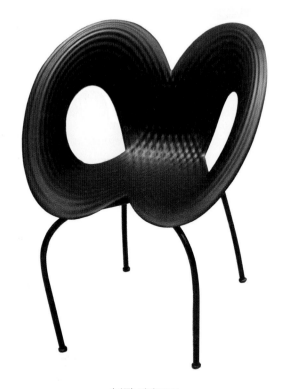

〈리플〉의자(2005)

의자를 빼놓을 수 없다. 네 잎으로 이루어진 클로버의 모양을
의자 형태로 자연스럽게 은유한 디자인이 특이하다. 일단 네 잎
클로버가 상징하는 '행운'의 분위기가 자연스럽게 의자를 감돌며,
네 잎 클로버의 아름다운 곡선이 의자의 3차원 곡면으로 재해석된
조형성이 뛰어나다. 클로버의 형상을 유지하면서 의자로서 본분을

〈클로버〉 의자(2007)

다할 수 있는 형태로 만들어지기가 쉽지 않은데, 론 아라드의 뛰어난
조형 감각이 이것들을 자연스럽게 하나의 작품으로 만들어냈다.
덕분에 이 의자는 편안한 플라스틱 의자를 넘어 조형적으로
아름답고, 행운의 의미까지 머금고 있는 특별한 디자인 작품으로
다가온다.

창조성과 조형성의 만남

론 아라드는, 작품 이름은 코브라지만 우리 눈에는 모기향처럼

보일지도 모르는 구조의 LED 램프 <피자코브라Pizzakobra>를

〈피자코브라〉(2007)

디자인하기도 했다. 구조는 간단하다. 모기향처럼 안쪽으로 말려
들어가는 파이프 모양인데, 직각으로 관절을 두어 자유롭게
움직이도록 했다. 파이프가 여러 번 말려 들어가면서 관절 부위도
많아져 램프의 모양이 관절의 회전에 따라 매우 다이내믹하게 변신할
수 있게 되었다. 트랜스포머의 로봇보다도 훨씬 다양한 모습을
만들어가게 될 것이다. 구조적으로는 간단하면서도 가능한 모양은
수없이 많다. 여느 설치미술품 못지않은 창조성이 가득하면서도
아름다움을 지닌, 론 아라드의 조형적 천재성이 돋보이는 디자인이다.

이외에도 론아라드는 수많은 제품과 인테리어, 가구 등을
디자인해왔고, 여전히 세계적인 디자이너로 활약하고 있다. 일상용품
고유의 기능을 유지하는 동시에 미적으로 흥미로운 추상 조각의
형태로 재탄생하는 그의 디자인 작품은 현대 디자인에 큰 흐름을
만들어왔고, 앞으로도 어떤 디자인이 등장할지를 기대하게 만든다.

론 아라드

1951년 이스라엘 텔아비브에서 태어나, 1973년 예루살렘 예술학교Bezalel Academy
of Arts and Design를 졸업했다. 그 뒤 런던으로 옮겨가 1974년부터 1979년까지 AA
스쿨에서 건축을 공부했다. 1981년 코벤트가든에 디자인 스튜디오 '원 오프One Off'
를, 1989년엔 '론 아라드 어소시에이츠'를 설립했다. 1997년부터 영국 왕립예술대
학 교수를 지냈으며, 2002년 영국 왕실로부터 RDIRoyal Designer for Industry 칭호를
받았다.

07

색깔로 형태를
그려내다

카림 라시드

Karim
Rashid

음식의 매력이 맛에서 나온다고 한다면, 디자인의 매력은 색이나 형태에서 나온다고 할 수 있다. 색이나 형태의 비중은 디자인의 분야에 따라 달라진다. 가령 패션 디자인이나 그래픽 디자인에서는 색의 비중이 높은 편이고, 산업 디자인의 경우에는 형태의 비중이 훨씬 높다. 주로 무채색으로 만들어지는 전자제품이나 가구, 인테리어 디자인 등을 생각해보면 금방 이해할 수 있다. 이런 분야에서는 기능이나 생산이 중요하기 때문에 색은 번번이 형태의 뒤쪽으로 밀릴 수밖에 없다. 그러나 이 분야에서 색을 오히려 전면에 내세움으로써 세계적인 산업 디자이너로 명성을 얻고 있는 디자이너가 바로 카림 라시드이다.

색상의 매력을 내세우다

그가 디자인한 겐조의 향수병을 보면 형태도 아름답지만 눈을 파고드는 듯한 마젠타색이 먼저 시야에 들어온다. 디자이너가 이렇게 하나의 색상을 앞세워 작품을 만든다는 것은 보통 모험이 아니다. '진검승부'라는 말이 적합한 표현이다. 카림 라시드는 이런 마젠타 계통의 색으로 자신만의 매력적인 디자인 세계를 만들고 있다.

그가 디자인한 세면대에서도 마젠다색이 두드러진다. 마젠다 원색은 아니지만 묘하게 조율된 마젠타 계통의 색이 아주 매력적으로

다가온다. 이렇게 단 하나의 색으로 시선을 강렬하게 사로잡는 것은 단지 감각만 좋다고 되는 일이 아니다. 색에 대한 많은 경험과 학습이 선행되었기에 가능한 것이다. 그의 디자인을 자세히 살펴보면 색 감각만 뛰어난 것이 아니라, 형태를 다루는 솜씨도 보통이 아니라는 것을 알 수 있다. 보다시피 향수병이나 세면대는 색의 매력은 차치하더라도 모두 아름다운 곡면으로 디자인되었으며 이 유려한

강렬한 색의 겐조 향수병

마젠타색이 강렬한 세면대 디자인

형태는 그의 디자인 대부분이 공유하는 특징이다.

그가 디자인한 물뿌리개 <줍Zoop>을 보면, 완만하다가도
급하게 휘어지고, 급하게 휘어지다가도 완만하게 흐르는 곡면의
흐름들이 값싼 플라스틱 물뿌리개의 몸체에 과분해 보일 정도로 잘
조화되어 있다. 그의 디자인에서는 형태도 색깔 못지않게 매력적이다.
이렇게 단순한 곡면형태를 아름답게 디자인하는 것은 평면형태의
디자인보다 몇 곱절이나 어렵다.

원래 건축을 공부하려 했던 카림 라시드는 현대 건축의 입방체
형태가 전혀 마음에 들지 않았다고 한다. 그래서 제품 디자인이든,

단순하면서도 유려한 곡면으로 디자인된 물뿌리개 〈줍〉

인테리어 디자인이든, 그래픽 디자인이든 유기적으로 흐르는
곡면형태를 선호한다고 한다. 그의 디자인에서 형태는 직선이나
평면이 아닌 곡선적인 것이 일반적이다. 그의 디자인은 색에
있어서는 눈을 자극하는 정도가 심한 것, 특히 마젠타 계열의 따뜻한
색을 선호하고, 형태에 있어서는 부드러우면서도 단순한 형태를
선호한다. 말하자면 색에서는 주목성 강한 색을 전면에 내세워

시각적으로 자극하고, 형태에서는 최대한 부드럽고 우아한 느낌을 추구하는 것이다. 단순한 곡면형태가 안정감을 확보해주는 위에 화려한 색깔들이 마음껏 뛰어노는 스타일이다.

따라서 그의 디자인은 보는 사람의 시선을 사로잡기만 하는 것이 아니라 동시에 편안한 안정감도 주려 한다. 색이 아무리 뛰어 보여도 형태의 안정감이 든든하게 받쳐주는 경우가 일반적이기에, 오래 봐도 피로해지지 않는다.

그런 점에서 카림 라시드 디자인의 진정한 가치와 묘미는 눈을 파고드는 색깔보다는 뒤로 물러서 보좌해주는 심플한 형태에 있다고 할 수 있다. 그의 디자인을 깊이 있게 감상하는 방법 중 하나는, 색 대신 조형적 처리가 어떤지를 관찰해보는 것이다. 그의 디자인에서 색채를 다루는 논리와 형태를 다루는 논리는 완전히 상반된다. 여기서 그가 단지 감각에만 따르지 않고 매우 논리적으로 디자인을 하고 있음을 알 수 있다.

색깔과 형태의 논리적 조화

색깔이 완전히 빠진 <솔리움 램프Solium Lamp>를 보면 카림 라시드가 형태를 다루는 솜씨도 색깔 처리 못지않게 뛰어나다는 것을 알 수 있다. 위에서 아래로 흐르는 단순한 흐름만으로도 이토록 매력적인

〈솔리움 램프〉

조명의 형태가 만들어진다. 카림 라시드 특유의 유기적인 스타일도 잘 표현되어 있다.

플라스틱과 금속으로 이루어진 <캇Kat> 의자에서도 카림 라시드의 뛰어난 곡면 조형 실력을 발견할 수 있다.

〈캇〉 의자

인체공학적이면서도 조각 예술의 기품을 느끼게 하는 의자 형태가
돋보이는데, 달걀같이 우아하면서도 견고한 곡면형태가 감칠맛 나는
조형미를 잘 드러낸다. 거기에다 카림 라시드는 번쩍거리는 금속
소재의 다리와 부드러우면서도 깔끔한 플라스틱 재질을 대비시켜
매우 인상적인 이미지를 만들고 있다. 질감 대비까지 구현하면서
단순한 의자의 아름다움을 극대화한 것이다.

곡면형태의 조형미

이렇듯 기본적인 조형 실력을 탄탄하게 갖춘 위에 그는 극한의
예술성을 구현한다. 2011년에 선보인 이탈리아 나폴리의
지하철역에서도 그것이 발견된다.

　　이 지하철역을 보면 그가 완전히 차원이 다른 수준에
올라갔다는 것을 느낄 수 있다. 눈을 파고드는 현란한 색이나 독특한
패턴, 곡면을 위주로 한 형태가 카림 라시드 특유의 스타일을 그대로
보여주는 이 공간은 감각적인 것을 넘어 정신을 매료시키는 예술의
경지에 도달하고 있다. 우선 공공의 일상적 장소가 예술성으로 가득
찬 초현실적인 공간으로 디자인되었다는 것이 감탄을 금치 못하게
만든다. 눈에 보이는 색과 형태를 넘어 정신적인 가치를 표현하는
경지에 이르고 있는 것이다.

기둥을 사람 얼굴 같은 조형물로 만든 것이나, 강렬한 벽의
그래픽 처리, 바닥에 들어가 있는 패턴들을 보면 그의 디자인이
이전처럼 매력에만 몰두하지 않는다는 것을 느낄 수 있다.
시각적인 오브제에 그치지 않고 공간 전체를 초현실적으로
바꾸는 조형 요소로서 조직적으로 작동하고 있다. 언뜻 보더라도
지하철역이라기보다 최고 수준의 화랑에 가깝다.

새로운 국면을 보여준 나폴리의 지하철역

초현실적인 지하철역의 복도와 에스컬레이터

지하철역 안을 오가는 좁은 통로나 에스컬레이터의 디자인도
예술이다. 특별한 장치를 했다거나, 값비싼 장식을 한 것도 아니고,
그저 현란한 색깔과 패턴, 약간의 소품 등을 동원했을 뿐이다. 카림
라시드는 단순한 조형적 처리만으로 일상 공간을 영감 가득한
초현실적인 공간으로 만드는 경지에까지 이른 것이다. 이런 디자인
앞에서는 우리의 모든 선입견이 무참하게 깨진다. 인간의 정신에

개입하는 디자이너의 철학적 존재감이 느껴진다.

카림 라시드

1960년 이집트 카이로에서 태어나 영국에서 성장하고 캐나다에서 교육받았다. 1982년 온타리오주 오타와의 칼턴 대학Carleton University 산업 디자인과를 졸업하고 이탈리아 나폴리에서 대학원 과정을 이수했다. 밀라노의 로돌포 보네토 스튜디오Rodolfo Bonetto Studio, 캐나다의 칸 인더스트리얼 디자이너스Kan Industrial Designers와 일했다. 1985년에서 1991년까지 바벨 패션 컬렉션Babel Fashion Collection과 노스North를 공동 창립했다. 1991년 미국의 로드 아일랜드 디자인 스쿨Rhode Island School of Design 교수로 재직했고 1993년 뉴욕에 개인 디자인 스튜디오를 오픈했다.

08

미래의 세계를
예언하는 사물

로스 러브그로브

Ross
Lovegrove

디자이너 중에는 앞으로 다가올 세상을 미리 보여주는 듯한
사람들이 있다. 영국의 산업 디자이너 로스 러브그로브가 그렇다.
그가 디자인한 <고 체어Go Chair>를 보면 미래의 세계를 미리 엿보는
기분이 든다.

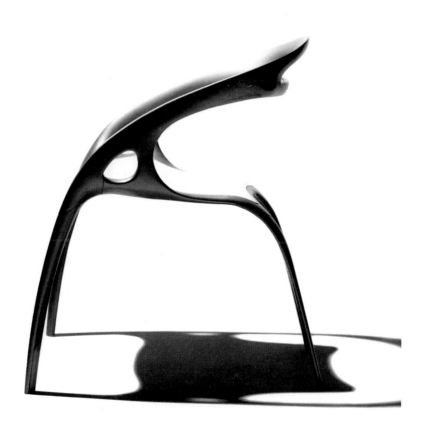

〈고 체어〉(1998~2001)

온통 알루미늄 금속으로만 만들어진 질감도 그렇지만, 직선이
하나도 없고 흐르는 곡면으로만 디자인된 형태가 매우 초현실적으로
보인다. 이 의자에 앉으면 미래로 날아갈 것처럼 보인다. 그가
디자인한 <슈퍼내추럴Supernatural> 의자는 플라스틱으로 만들어진
것임에도 그런 느낌이 든다.

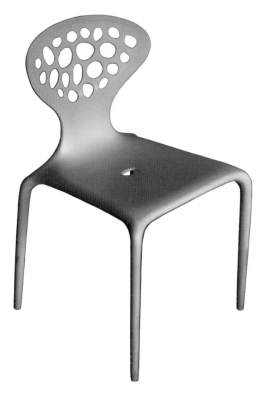

〈슈퍼내추럴〉 의자(2005~2008)

방석 같은 사각형 모양의 바닥과 둥근 타원형 모양의 등받이가 기존의 의자와 비슷한 듯하면서도 어딘지 모르게 낯선 구조이다. 그러면서도 유연하게 흐르는 모양이 보는 사람의 눈 안으로 아무런 걸림 없이 마치 미끄러지듯이 들어온다. 미래적인 인상 이전에 로스 러브그로브는 이렇게 곡면형태를 아름답게 만드는 데 있어 워낙 독보적이어서 '캡틴 오르가닉Captain Organic'이라는 닉네임이 붙었다.

곡면형태의 뛰어난 연출

이처럼 하나의 형태에 이렇게 수많은 곡면과 곡선의 흐름들을 무리 없이, 그리고 아름답게 조율한다는 것은 참으로 어려운 일이다. 이런 유기적인 곡면을 가진 형태들은 보는 방향에 따라 형태의 어울림이 달라 보이기 때문에, 디자인할 때 그 모든 방향에서 아름답게 보이게 만들어야 하기 때문이다. 이런 디자인을 시작할 때는 이미 수만 가지의 시점과, 수만 가지 부분의 어울림을 입체적으로 고려해야 한다. 어느 한 부분, 어느 한 방향만 잘못되어도 전체적인 아름다움이 파손된다. 대신 전체적으로 완벽한 흐름을 구성했을 때는 대단한 수준의 미를 성취하게 된다. 로스 러브그로브는 바로 그런 점에서 뛰어난 실력을 가지고 있다. 그래서 그의 디자인은 다양한 시점에서 살펴보아야 한다.

공공 벤치로 많이 사용하는 <BD 러브BD Love>와 같은 디자인은 크기가 큰 편이어서 그런 조형성을 감상하기에 좋다. 앉는 바닥과 등받이의 유기적인 곡면이 어느 방향에서 보아도 흐르는 곡선과 곡면으로 드러난다. 로스 러브그로브의 디자인이 단지 곡면형태를 아름답게 디자인하기 때문에 뛰어난 것만은 아니다. 그의 디자인에서 미래를 엿보게 되는 것은 곡면의 조형성을 넘어서는 다른 요인 때문이다.

로스 러브그로브는 21세기로 접어드는 초반기에 희한하게 생긴

〈BD 러브〉(2009)

생수병을 '티난트Ty Nant'라는 생수 브랜드의 디자인으로 내놓으면서
세계 디자인계에 충격을 주었다. 그가 선보인 생수병은 물을
기능적으로 담기에 유리해 보이지도 않고, 다른 럭셔리한 생수병들이
가지는 우아한 아름다움을 찾기도 어렵다. 앞의 유기적인 디자인들이
보여주는 아름다운 곡면과 곡선과는 또 다른 느낌의 형태이다.

티난트 생수병(2000~2002)

원기둥이나 육면체와 같은 다듬어진 조형적 질서는 전혀 찾아볼 수 없고, 게다가 유연하게 흐르는 아름다움이 느껴지는 것도 아니다. 이 생수병의 디자인은 그냥 막 만들어진 덩어리로 보인다. 근본적으로 불규칙한 형태의 디자인인 것이다. 그런데 이 생수병이 불량품이나 추한 형태로 보이는 것도 아니다.

생수병이 아니라 흐르는 물이 그냥 그대로 멈춘 것처럼 보인다. 불규칙한 형태가 생수병의 플라스틱 냄새를 완전히 벗겨내고 맑고 깨끗한 물로 만들어버린 것이다. 기하학적인 형태들이 대체로 인간의 이성으로부터 나온다면, 이런 유기적인 형태들은 자연으로부터 나온다. 이 생수병은 말하자면 단지 물을 담는 플라스틱병이 아니라 하나의 자연으로 다가온다. 덕분에 본래 재질인 플라스틱은 뒤로 숨고 물이 앞으로 나온다.

이것은 수천 년 동안 동아시아 사회가 향했던 미학적 가치였다. 이 세상에 가장 좋은 것은 물이라고 한 사람은 춘추전국시대의 노자였고, 그의 가르침은 동아시아의 아름다움을 항상 자연을 향하게 만들어왔다. 이런 노자의 가르침이 영국 웨일스 출신의 디자이너에게서 발견되니 그의 디자인이 남다른 것이다.

이렇게 자연을 향하는 불규칙한 형태는 만들기가, 그것도 기계적 대량생산체계에서 실현하기가 상당히 어렵다. 실지로 이런 생수병을 만들려면 유기적인 형태로 금형을 파내는 기술이 뛰어나야 한다. 겉으로 보기에 물처럼 보이는 불규칙함을 규칙적인 기계로

생산한다는 것은 근본적으로 모순인 것이다. 그것을 실현하기 위해서 로스 러브그로브는 최첨단의 테크놀로지를 동원하지 않을 수 없었고, 그것 때문에 오히려 그의 디자인이 미래적으로 보이기도 하는 것이다. 로스 러브그로브의 이 생수병 디자인은 그래서 미학적으로, 기술적으로 간단치 않다. 겉으로 보면 그의 디자인은 하이테크놀로지가 만든 것처럼 보이지만, 그 안에는 자연을 목표로 하는 지극히 불규칙한 미학적 관점이 작용하고 있다. 로스 러브그로브가 그저 그런 디자이너가 아니라 세계적인 디자이너로 평가받는 데에는 이런 이유가 있다. 이 생수병 디자인은 21세기 현대 디자인의 흐름을 근본적으로 바꾸어놓게 되었다.

자연을 지향하는 불규칙의 미학

유기적일 뿐만 아니라 강력한 불규칙함을 통해 자연을 실현하고자 했던 것은 앞에서 살펴보았던 다른 디자인에서도 이미 강하게 각인되어 있었다. 가령 <슈퍼내추럴>의 등받이에 뚫린 구멍은 마치 강에서 볼 수 있는 자갈돌 모양처럼 불규칙해 보이는데, 이 때문에 이 대칭형태의 의자는 딱딱해 보이지 않고 자연스러워 보인다. <BD 러브>의 등받이도 산맥을 연상시키는 곡선을 통해 어느 정도 자연을 표현하고 있다.

이스탄불 욕실용품 시리즈 중 샤워기(2004)

그가 디자인한 욕실용품 중 스테인리스 스틸로 만들어진
샤워기를 보면 생수병에서 한 단계 더 앞으로 나아간 듯 보인다.
샤워기 모양이 벌집 모양이면서도 비정형적이어서 매우 자연스러워
보인다. 그런데 플라스틱보다도 훨씬 자연과 먼 금속 재료로
만들어졌다. 번쩍거리는 금속은 청결해 보이기는 하지만 딱딱하고
차가운 질감 때문에 편안한 자연성을 느끼게 하기에는 한계가 있다.

그런데 이 샤워기에서 금속의 차가운 반자연적 성격은 한발 뒤로 물러서고 나무와 자갈돌 같은 이미지가 앞으로 바짝 다가선다. 대단한 디자인 솜씨이다.

이 디자인에서 로스 러브그로브가 무엇을 추구하고 있는지를 확실히 알 수 있다. 그는 단지 기능적이고 아름다운 디자인을 하는 것이 아니라 자연을 만들고자 하는 것이다. 조물주를 흉내 내는 것일까? 그의 디자인들은 우리 눈을 자극하기보다는 온몸을 포근하게 감싸고 들어온다. 실지로 로스 러브그로브는 디자인을 할 때 항상 자연을 모티브로 하며, 자연에 해가 되지 않는 재료나 가공방법 등에 대해 상당히 많은 연구를 한다고 한다.

미래를 엿보게 하는 디자인

2013년에 디자인한 르노의 콘셉트카 <트윈즈Twin'z>에서는 그의 미래적인 경향이 좀 더 중점적으로 표현되어 눈에 띈다. 이 자동차에서는 불규칙하거나 유기적인 형태보다는 색상이 두드러져 보이는데, 자동차에는 잘 쓰지 않는 휘황찬란한 파란색과 형광으로 눈을 파고드는 연두색의 휠캡이 시선을 사로잡는다. 완만한 선들과 평범한 구조의 차 형태는 콘셉트카로서는 다소 평범해 보인다. 그런데 이런 형태 위에 강렬한 인상을 부여하는 것이 앞문과 뒷문이

열리는 방향이다. 앞문과 뒷문이 차 안을 쌍여닫이창처럼 완전히
개방하도록 설계되어 차의 안과 바깥 공간이 자연스레 연결된
분위기를 이룬다. 그래서 차를 타고 내리는 방식뿐 아니라 편의성에
있어서도 기존의 자동차와 획기적으로 다른 차원을 보여준다. 그가
철학적인 측면뿐 아니라 기능적인 측면도 세심하게 다룬다는 것을
드러낸다.

우주선을 연상케 하는 실내의 모습도 인상적이다. 로스

르노의 콘셉트카 〈트윈즈〉(2013)

러브그로브 특유의 부드럽게 흐르면서도 반복되는 유기적인 형태의 패턴이 앞문, 뒷문, 차 몸체의 모든 안쪽에 구분 없이 하나의 면처럼 흐른다. 파이프 구조에 그물망처럼 등받이와 바닥이 만들어진 좌석의 심플한 모양 역시 로스 러브그로브의 뛰어난 감각을 유감없이 선보인다. 이런 특징들이 전체적으로 어울린 콘셉트카 트윈즈는 마치 우주에서 방금 도착한 것처럼 보인다.

유기적인 조형성과 자연의 실현, 그리고 미래적인 이미지를 추구하는 로스 러브그로브는 지금도 왕성하게 활동하면서 항상 새로운 디자인으로 또 다른 차원을 창조하고 있다.

로스 러브그로브

1958년 영국 웨일스 카디프에서 출생. 1980년 맨체스터 공과대학 산업 디자인과를 졸업하고 1983년 왕립예술대학에서 디자인 석사학위를 취득했다. 파리에서 작업하다 1986년부터 런던에서 유수의 기업들과 디자인 프로젝트를 진행했다. 그의 작품들은 뉴욕 현대미술관, 구겐하임미술관, 엑시스센터 재팬, 퐁피두센터, 파리 디자인박물관 등에서 전시되었다. 2002년 국제 디자인 연감 편집장을 맡았고, 2020년 CNN 다큐멘터리 〈Just Imagine〉을 진행했다.

09

이탈리아의 고전을 현대로

파비오 노벰브레

Fabio
Nobembre

1980년대 전후의 이탈리아 디자인은 세계에서 가장 빛났다. 전 세계에 포스트모던 디자인을 전파했던 에토레 소트사스Ettore Sottsass와 알레산드로 멘디니를 비롯해서 알도 로시Aldo Rossi, 미켈레 데 루키Michele De Lucchi, 아킬레 카스티글리오니Achille Castiglioni와 같은 거장들이나, 앞 시대의 지오 폰티Gio Ponti, 마리오 벨리니Mario Bellini, 조 콜롬보Joe Colombo 같은 기라성 같은 디자이너들이 세계 디자인을 이끌었다. 패션에서도 조르조 아르마니Giorgio Armani, 지아니 베르사체Gianni Versace, 잔프랑코 페레Gianfranco Ferre, 돌체 앤드 가바나DOLCE and GABBANA 등 이루 헤아릴 수 없을 정도로 많은 이탈리아 디자이너들이 맹활약을 했다. 그때 밀라노는 세계 디자인의 수도였고, 세계 디자인을 좌지우지하는 디자인의 교황청이었다.

지금은 그런 시절이 전설이 되어버려 이탈리아 디자인의 명성이 녹슬어 있는 형편이다. 거장들이 활동했던 자리가 휑하니 비어 찬바람만 오가고 있다. 이런 가운데 그나마 이탈리아 디자인의 자존심을 거의 홀로 짊어지고 있는 디자이너가 바로 파비오 노벰브레이다. 그의 디자인에서 언제나 드러나는 특징은 이탈리아의 전통이다. 특히 로마나 르네상스 시대 인체 조각의 영향이 많이 발견된다.

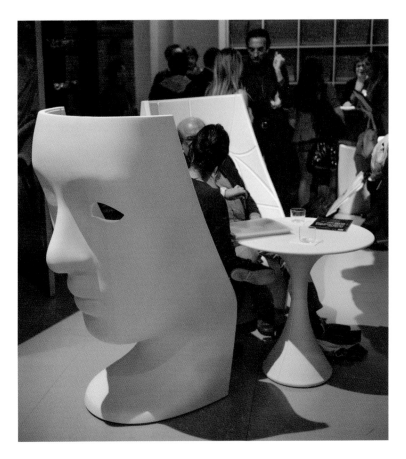

얼굴 모양이 독특한 〈니모〉 체어(2010)

이탈리아의 전통을 현대 디자인에 반영하다

이탈리아의 가구 브랜드 드리아데Driade를 위해 디자인한
<니모Nemo> 체어를 보면 그것을 쉽게 알 수 있다. 사람이 앉는
플라스틱 의자가 커다란 사람 얼굴 모양으로 만들어진 것이 처음엔
대단히 낯설게 다가온다. 편안하게 앉도록 만들어져야 할 의자
디자인의 의무를 완전히 무시한 디자이너의 과감한 배포와, 의자를
거대한 조각품으로 만들어놓은 예술 감각이, 당장은 납득하기
어렵더라도 일단 입에서 탄성이 흘러나오게 한다. 디자인에 관심을
가진 사람들이라면 이제까지 자신이 디자인을 대해왔던 통상적인
눈높이를 깊이 반성하게 될지도 모른다.

실험성만 따져보면 이 의자는 웬만한 설치미술을 가뿐하게
뛰어넘는다. 아무리 창조성이 뛰어난 아티스트라 하더라도 일개
플라스틱 의자를 사람 얼굴로 만들 생각을 하기는 쉽지 않다.
놀라운 것은 그것이 실험에서 끝나지 않고 고전주의 조각품을
연상시키면서 마무리되고 있다는 것이다. 실험은 낯설지만, 고전은
익숙하다. 의자에 표현된 생소한 얼굴이 익숙한 고전주의적 이미지로
마무리됨에 따라 실험은 실험에 그치지 않고 많은 소비자 대중들을
끌어안는다. 1980년대 전후에 활약했던 이탈리아의 거장들이
취했던 표현방식이다. 이탈리아 디자인이 세계 디자인을 주도할 수
있었던 가상 중요한 전략이기도 했다. 파비오 노벰브레는 선배들의

비너스 조각이 들어가 있는 〈비너스〉 책장(2017)

발자취를 그대로 이어받아 자기 스타일로 표현하고 있는 것이다.

그렇다고 이 의자가 앉기에 불편한 것은 아니다. 얼굴 안쪽의 오목한 공간은 앉는 사람의 체중과 자세를 편안하게 감싸 안기에 충분하다. 그리고 테이블을 중심으로 이 의자들이 모여 있는 모습을 보면 로마나 르네상스 시대가 곧바로 초대된다. 그저 편리하기만 한 디자인과는 근본이 다르다.

<비너스> 책장은 파비오 노벰브레가 자신의 고전주의 전통을 어떻게 대하고 있는지를 잘 보여준다. 책장 안에 그리스 시대의 조각을 실제 크기로 진짜 넣어버렸다. 그 자유로운 사고방식이 놀랍기만 하다. 어렵게 이루어지는 창조가 아니라 이처럼 발상을 살짝 바꾸어 만들어진 작품이라는 점에서 더 큰 감동을 자아낸다. 이 책장은 그간 책장에 대한 우리의 고정관념을 무색하게 만든다. 평범한 가구에 속하는 책장이 이런 디자인적 처리로 인해 얼마나 특별한 존재로 바뀔 수 있는지를 잘 보여준다. 디자이너의 손길이, 단지 필요한 물건을 그럴듯한 모양으로 만드는 정도에 그치지 않고, 그 존재감 자체를 바꿔버리는 창조주 같은 힘을 가질 수 있다는 것을 확인하게 된다.

이 책장은 실지 그리스 시대의 비너스 조각을 복제해서 책장 칸 높이에 맞게 잘라 넣었다. 그래서 마치 책장 안에 조각품이 서 있는 것처럼 재미있는 착시 효과가 일어난다. 고전 조각을 품은 이 책장이 자리 잡은 공간이 순식간에 루브르박물관이나 바티칸미술관이

된다. 아무리 누추한 공간이라도 이 책장은 격조와 역사로 가득 채워버린다. 책장으로서 뛰어난 기능성은 부족하지만 그것을 넘어서는 역할을 한다. 이 책장에 실현된 문화적 기능성은 실로 눈부시다.

〈그&그녀〉(2008)

가구와 예술품의 경계 넘나들기

<그&그녀Him&Her> 의자는 플라스틱 의자의 디자인이 어디까지
갈 수 있는지 가늠하기 어렵게 만든다. 이름 그대로 여자와 남자의
누드를 의자 뒷면의 모양으로 디자인했다. 디자이너로서 이런
디자인을 보면, 그동안 어디서 무엇을 하느라 헤매고 있었는지
온몸에 힘이 빠질 정도다. 디자인은 예술이 아니라는 생각, 디자인은
절대 미술이 될 수 없다는 생각이 디자인의 가능성을 얼마나
막아왔는지 실감하게 된다. 인체 조각으로서 전혀 손색없는 모양이
멀쩡하게 의자의 뒷면이 된 모습은 디자인과 미술의 경계를 모호하게
하면서 더 큰 감동을 준다. 어렵지 않아 보이면서도, 문화적으로
단련되지 않으면 결코 구현할 수 없는 디자인이다. 단순한 플라스틱
의자가 아니라 최고의 예술품이 되고도 남는다.

 <졸리 로저Jolly Roger>를 처음 보았을 때의 충격은 잊을
수가 없다. 플라스틱 의자인데 해골 모양이라니, 게다가 이름은
'해적기'. 해골 모양의 뒤쪽, 즉 의자로 사용하는 쪽의 등받이에는
세계지도가 돋을새김 되었다. 15세기부터 시작되었던 영국의 해상
활동, 해적을 해군 제독으로 임명하여 스페인 무적함대를 격파하고
전 세계를 지배했던 영국의 근대사가 연상된다 형태는 동화 같지만,
그 안쪽에는 이토록 머나먼 역사가 상징으로 들어가 있다. 파비오

노벰브레의 디자인은 표면만 보면 실험적이고, 재미있고, 치기 어린 감각을 주로 느끼게 되는데, 그 안쪽을 살펴보면 이 디자이너가 문화, 역사, 예술에 대해 얼마나 깊이 있는 이해를 지녔는지를 알게 된다. 그런 수준 높은 교양이 디자인을 통해 입체적으로 표현된 것이다.

그러면서도 뽐내거나 젠체하는 태도가 없는 디자인이다. 오히려 편안하고 유머러스한 이미지로 그 교양 수준을 가리는

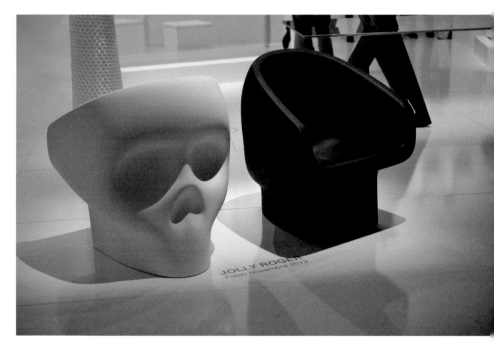

〈졸리 로저〉, 2013)

듯하다. 진정한 지식인 디자이너라는 인상을 받지 않을 수 없다.
또한 무시무시하게 느껴질 수도 있을 해골의 윤곽을 뚜렷하지
않고 부드럽게 처리함으로써 훨씬 친근하게 다가오는 디자인으로
만들었다.

파비오 노벰브레는 이탈리아의 명문 축구 클럽 AC 밀란의

카사 밀란(2014)

건물 카사 밀란Casa Milan 내부도 디자인했는데, 특히 기념품 매장 인테리어가 아주 인상적이다. 축구팀과 관련된 갖가지 상품들이 세련된 실내 공간과 어울려 판매되고 있는 이 공간에서 돋보이는 부분은 기둥이다. 수직으로 곧게 세워져 있는 둥근 기둥들에는 운동장을 달리는 듯한 사람의 모양이 붙어 있어 실내 공간을 매우 역동적으로 만들고 있다. 앞의 책장에서처럼 착시 효과를 이용해, 기둥을 관통하는 사람의 몸이 만들어진 듯 보인다. 실내 공간을 크게 차지하지 않으면서도, 달려가는 인체를 아주 크게 느끼도록 만들어져 있다. 또한 인체가 곡면을 사실적으로 살린 고전주의적 방식이 아니라 수많은 평면을 살린 방식으로 표현되어 있다. 결과적으로 세련된 현대성을 느끼게 된다. 만일 이 부분을 사실적인 곡면으로 표현했다면 상투적으로 보였을지도 모른다.

파비오 노벰브레는 앞선 선배 디자이너들이 구현했던 고전주의를 바탕으로 하는 현대성을 자신만의 방식으로 구현하고 있다. 그의 디자인을 통해 이탈리아 디자인의 위대한 전통이 지금도 여전히 살아 있음을 느끼지만, 다른 한편으로 모든 짐이 그의 어깨에만 지워진 것 같아 안타깝기도 하다. 이탈리아의 위대했던 디자인 전통은 그렇게 서서히 기울고 있는 듯하다.

파비오 노벰브레

1966년 이탈리아 레체에서 출생. 1992년 밀라노 공과대학 건축학과를 졸업하고 1993년 뉴욕 대학교에서 영화감독 과정을 수료했다. 1994년 밀라노에 스튜디오를 오픈했고 2000년부터 2003년까지 이탈리아의 타일 브랜드 비사차에서 아트디렉터로 일했다. 2001년부터 카펠리니, 드리아데, 메리탈리아, 플라미니아, 카사마니아의 제품디자인을 했고, 2014년 AC 밀란의 새 본사 카사 밀란의 인테리어를 맡았다. 2019년부터 드리아데의 아트디렉터, 도무스 아카데미의 사이언스디렉터, 밀라노 트리엔날레 디자인 뮤지엄의 위원으로 활동한다.

10

장인정신과
첨단 미학의 만남

마크 뉴슨

Marc
Newson

〈씨눈〉(1988)

2000년대 초반, 세계 3대 디자이너로 디자인계를 휩쓸던 마크 뉴슨의 활약을 떠올리면, 그의 이름이 어느덧 뜸하게 들리는 것이 세월의 흐름을 느끼게 한다. 하지만 명불허전. 절친인 애플 디자이너 조너선 아이브Jonathan Ive의 요청으로 아이워치와 아이폰6를 디자인하면서 그는 여전히 건재한 디자인 파워를 보여주고 있다. 아직도 그는 현대 디자인에서 빼놓을 수 없는 존재다. 장인정신이 깃든 부드럽고 편안한 형태에 첨단의 기술을 초대한 듯한 디자인이 그의 특징이라고 할 수 있다.

마크 뉴슨의 비교적 초기 디자인인 <씨눈Embryo> 의자는 향후 그의 디자인이 어떤 방향으로 나아갈지를 미리 보여준 명작으로 꼽힌다. 전체적으로 직선이나 기하학적인 부분이 하나도 없는 유기적인 형태인데, 의자라기보다는 하나의 조각 작품처럼 보인다. 단순한 곡면형태를 매력적으로 빚어내는 마크 뉴슨의 조형감각을 잘 보여준다. 그래서 이 의자는 실내를 장식하는 조형물로서도 매우 뛰어나다.

강철로 만들어진 의자 프레임에 사출 성형된 폴리우레탄 형태를 고정하고, 그 위에 잠수복 소재로 많이 사용되었던 네오프렌을 타이트하게 씌워 만들었다. 따라서 형태나 질감에 있어서 여느 의자와는 완전히 다른 이미지인데, 지금 시각에서도 매우 앞서나간 미래를 보여준다. 1980년대임에도, 의자에 잘 사용되지 않던 잠수복 소재를 과감하게 활용하여 그런 놀라운 미래적 디자인을

만들었다는 점에서 재료 사용에 대한 참신한 감각을 엿볼 수 있다.

　　잠수복 소재를 의자의 유기적 형태에 씌우는 작업이나 의자의 강철 프레임을 제작해 만드는 점에서는 빼어난 장인적 손길도 느낄 수 있다. 의자 다리를 총 세 개로 만들어 매스감이 강한 둥근 의자의 부담스러운 부피감을 현격히 낮춰놓은 점도 특이하다. 생각보다 이 의자가 공간을 많이 차지하지 않는 것은 그 때문이다. 그의 표현에 의하면 유기적인 곡면에 잠수복 재질이 두드러지는 이 의자는 매우 '오스트레일리아적'이다.

곡면을 빚어내는 조형감각

카펠리니 우든 체어는 <씨눈> 의자와 같은 해에 디자인한 의자로, 전체가 나무로 만들어졌다. 구조를 보면 나무로 의자를 만드는 기존의 가공 방법과 매우 동떨어진 방식으로 제작되었다는 것을 알 수 있다. 가늘게 자른 원목들을 휘어서 결합했다. 마크 뉴슨은 이 의자를 통해 나무 재료의 한계를 뛰어넘으려 했다고 밝혔다. 약한 나무 조각들이 모여 인체를 지탱하고 떠받치는 구조로 디자인된 의자를 보면 그것이 확인된다. 이 의자는 작지 않은 크기임에도 불구하고 나무 조각들 사이의 공간으로 인해 '투명한' 존재감을 가지게 되었다. 마크 뉴슨 디자인에 항상 따라다니는 공예적

카펠리니 우든 체어(1988)

이미지가 잘 표현된 디자인이며, 그의 디자인이 단지 기능이나
재료에만 집중하는 것이 아니라 상당히 철학적인 개념까지 구현하고
있는 것을 알 수 있다.

이 의자는 처음에 뉴사우스웨일스주 공예진흥원 순회 전시회인
'하우스 오브 픽션House of Fiction: 국내 목재 청사진Domestic
Blueprints in Wood'의 의뢰로 디자인되었다. 원래 의자는 마크
뉴슨 자신의 회사인 포드에서 캐나다산 설탕단풍나무와
오스트레일리아산 코치우드를 사용하여 만들었다. '이중 곡선' 또는
'알파' 모양을 형성하기 위해 구부러진 너도밤나무 판금으로 구성된
이 의자에서, 등받이는 좌석과 지지대를 형성하기 위해 아래로, 다시
뒤로 뻗어 있으며, 스트립은 양쪽 끝과 좌석 곡선 주위의 세 지점에서
수평 브레이싱으로 강화되었다. 몇 넌 후 카펠리니는 약간의 수정을
가해 우든 체어를 생산하기 시작했다. 등받이 각도가 더 기울어졌고
너도밤나무가 태즈메이니아 소나무를 대체했다.

<오르곤Orgone> 의자 역시 마크 뉴슨의 개성을 잘 보여주는
대표적 디자인이다. 일반적인 플라스틱 의자와 달리 이 의자는
원기둥을 납작하게 누르고 휜 듯한 모양으로 디자인되었다.
의자의 앞쪽 구멍은 등받이 위까지 연결되어 뚫려 있다. 따라서
구조적으로도 튼튼하고 의자 자체가 탄력을 갖게 되었다. 의자
아래쪽에 연결된 세 개의 다리도 의자 몸통의 빈 공간과 연결되어
속이 비어 있다. 덕분에 파이프처럼 가벼우면서도 단단하다. 그런

〈오르곤〉(1998)

구조를 만드는 과정에서 조각적인 의자 형태를 빚어내는 솜씨가
대단하다.

　〈님로드Nimrod〉 의자는 마크 뉴슨의 친근하면서도 첨단적인
형태미학을 잘 보여주는 디자인이다. 의자의 형태가 부드러운
입방체 느낌으로 디자인되어 단단하면서도 부드러운 느낌을 준다.

〈님로드〉(2002)

이런 전체적인 인상이 그의 디자인에 마음을 열게 만든다. 동심이
느껴지는 형태이기 때문이다. 여기에 등판과 좌판 부분의 단칼로
싹뚝 잘라낸 듯한 형태가 더해져 상당히 샤프하고 세련된 인상의
의자가 만들어진다. 이런 이중적인 표현이 마크 뉴슨의 디자인에서
종종 발견된다.

〈보로노이 선반〉(2008)

첨단의 형태미학

<보로노이 선반Voronoishelf>은 <님로드> 의자와 반대의 길에 있는 디자인이다. 전체적인 구조가 입방체와 같은 견고한 기하학적 형태가 아니라 뚫려 있는 구멍들로 이루어져 있다. 무언가를 넣어둘 수 있는 빈 공간들이 이 선반의 구조를 견고하게 만들고 있다. 그런데 그 뚫린 모양들이 제각각이다. 일정치 않고 매우 불규칙하다. 그래서 오히려 이 형태의 존재감을 극적으로 만든다. 불규칙한 유기적 형태들의 어울림이 위태로우면서도 파워풀하게 느껴져 대단히 인상적으로 다가온다. 좀 아까운 느낌이 들지만, 이 선반은 대리석 덩어리를 그대로 뚫어 만든 것이라고 한다.

 <로키Rocky> 흔들 목마는 중세의 마상마 형태에서 영감을 받아 단순하고 대중적인 형태로 디자인한 것이다. 어린이용 말의 형태를 플라스틱 구조로 사실적이면서도 추상적으로 표현한 마크 뉴슨의 솜씨가 잘 느껴진다. 단순하고도 고전주의적인 인상을 어린이들도 좋아할 만한 캐릭터적 형상으로 표현한 솜씨가 감탄스럽다. 마지스Magis의 어린이용 미투Me Too 제품군을 위해 의뢰된 <로키>는 전통적인 오브제를 현대적으로 재해석한 팝 버전이다. 평행사변형 운동은 전통적인 흔들 목마의 움직임을 모방하고, 내구성과 재활용성을 위해 회전 성형 폴리에틸렌으로 만들어졌다.

 가구뿐 아니라 일상용품에서도 마크 뉴슨은 뛰어난 디자인

〈로키〉(2012)

〈헤라클레스〉 옷걸이(1997)

솜씨를 보여준다. 그의 초기작인 <헤라클레스Hercules> 옷걸이는 특유의 조형미를 한껏 드러내며, 다른 작품들과 마찬가지로 유려한 곡면들로 눈을 매료시킨다. 이 옷걸이는 우선 플라스틱으로 만들어졌기에, 가느다란 선형 재료로 만들어진 옷걸이에 비해 옷의 입체감을 잘 살려 보관할 수 있다. 눈에 띄는 것은 그런 기능성을 고려하면서도 은은한 곡면의 매력적인 흐름을 잘 표현한다는 점이다.

　　중앙 부분은 대칭 형태 구멍의 한쪽만 열려 있어 대칭과 비대칭이 동시에 구현되어 있다. 보통 비대칭 형태로 만드는 옷걸이의 이 부분을 이렇듯 간단하나마 다르게 처리한 것을 보면, 마크 뉴슨이 형태를 매우 섬세하게 다룬다는 것을 알 수 있다. 형태의 아름다움뿐 아니라 대칭과 비대칭의 이야기까지 넣어놓았다.

　　단순한 형태에 뛰어난 아이디어를 담아 주목을 끌었던 마크 뉴슨의 오래된 디자인 <록 도어 스톱Rock Door Stop>도 있다. 둥근 모양에 뚜껑이 달린 단순한 형태의 이 물건은, 문을 열고서 그 자리에 고정시키는 용도로 쓴다. 플라스틱으로 만들어진 것이라서 무거운 문을 고정시키기에는 부족해 보이지만, 뚜껑을 열고 안에 물이나 모래를 채워 넣을 수 있기 때문에 아무리 무거운 문이라도 닫히지 않게 할 수 있다. 가볍고 싼 플라스틱 재료로 만들어졌으면서도 뛰어난 기능을 수행하는 아이디어가 돋보이는, 실용성과 재미를 함께 갖춘 디자인이다. 일상을 세심하게 살피는 마크 뉴슨의 독특한 기능주의적 관점을 보면서, 뛰어난 디자이너는 삶의 모든 요소에

〈록 도어 스톱〉(1997)

대응한다는 것을 확인하게 된다.

실용성과 예술성의 조합

유명한 헤어디자이너 비달 사순을 위해 디자인한 헤어드라이어에는
마크 뉴슨의 세련된 기계 미학이 잘 표현되어 있다. 전체적으로 다소
단단해 보이는 이미지에 모서리를 유려하게 굴려 부드럽고 탄탄한

헤어드라이어(2001)

느낌을 보여준다. 마크 뉴슨의 디자인들은 이렇게 부드러운 느낌의 유선형을 포함하는 것이 많다. 또한 연한 녹색을 디자인에 집어넣어 산뜻하고 세련된 분위기를 불러일으킨다. 특히 손으로 조작하는 버튼 부분을 녹색의 원기둥 모양으로 디자인하여 사용하기에도 보기에도 좋게 만들었다. 바람이 나오는 부분을 벌집 구조로 처리해 시각적인 변화를 도모한 것도 놓칠 수 없다. 기계적이면서도 딱딱하지 않은 형태로 마무리하는 일류 디자이너의 감각이다.

샴페인을 시원하게 보관하는 이 샴페인 용기는 병 모양으로

디자인됨으로써 그 자체로 은유적이고 예술적인 디자인을 보여준다.
병뚜껑 모양의 용기 윗부분이, 사용하는 사람에게 즐거움을 준다.
테크놀로지에 관심이 많은 디자이너이면서도 이런 문학적 표현에도
능숙한 것을 보면, 마크 뉴슨의 재능이 광범위한 분야에 걸쳐져
있음을 확인할 수 있다.

삼페인 용기(2006)

마크 뉴슨은 2004년에 까르띠에 재단의 지원으로
<켈빈40Kelvin40>이라는 비행기를 디자인했다. 실지로 날아다니는
비행기가 아닌, 미래형 비행기 콘셉트를 디자인한 것이었다. 평소
탈것에 대한 관심을 놓지 않았고, 항공기 형태에서 많은 디자인
영감을 얻었던 터라 비행기 디자인이 그에게 낯선 것은 아니었다.

〈켈빈40〉 제트 콘셉트(2004)

비행기의 이름은 안드레이 타르콥스키Andrei Tarkovsky의 영화
<솔라리스Solaris>에 등장하는 주인공 이름이자, 열역학 연구로
유명한 19세기의 한 수학자이자 물리학자의 작위에서 땄다.
미래형 비행기인 만큼 왠지 고전 공상과학 소설에 등장할 것 같은
디자인이다. 앞쪽 날개가 상당히 넓어 오징어 모양을 연상시키기도
한다.

　　일반적으로 떠올리는 비행기 모양과 많이 달라 이것이
날아갈 수 있을까 미심쩍기도 하지만, 실제로 <켈빈40>은 수많은
공기 역학적 실험을 통해서 디자인된 것이었다. 꼬리 날개의
휘어진 모양에서도 마크 뉴슨의 개성을 엿볼 수 있다. 전체적으로
비행기로서 갖추어야 할 유기적이면서 절도 있는 형태를
지녔으면서도 마크 뉴슨 특유의 조형적 매력이 잘 표현되어 있다.

　　이처럼 마크 뉴슨은 기능적인 디자인에서 은유적인 디자인에
이르기까지 다양한 범위의 디자인들을 많이 해왔다. 단단함과
부드러움이라는 서로 모순되는 조형성을 조합하면서 구축된 마크
뉴슨 특유의 디자인 세계는 많은 이들을 매료시켰다. 활동이 약간
주춤했던 기간이 있지만 지금도 여전히 세계 디자인을 이끌고 있는
디자이너, 앞으로 어떤 디자인들을 내놓을지 여전히 기대를 갖게
하는 디자이너라 할 수 있다.

마크 뉴슨

1963년 오스트레일리아 출생. 1984년 시드니 예술대학에서 보석과 조각을 전공했고 1986년 〈록히드 라운지Lockheed Lounge〉 의자로 오스트레일리아 공예협회의 디자인어워드를 수여했다. 1997년 런던으로 이주해 '마크 뉴슨사'를 설립했다. 2005년 《타임스》 '세상에 영향을 끼친 100인'에 선정됐다. 2013~2014년 미국 필라델피아미술관에서 첫 개인전을 가졌다. 2015년 애플사 디자인팀에 합류해 '애플 워치', '아이폰6'를 디자인했다.

11

사유로 가득 찬 물건들

장 마리 마소

Jean-Marie Massaud

세상에는 참 다양한 디자이너들이 있다. 기막히게 아름다운 형태를 잘 만드는 사람도 있고 아이디어가 탁월한 사람도 있다. 그중에서 장 마리 마소 같은 디자이너는 심오한 정신성을 디자인에 표현하면서 디자인을 철학의 경지까지 올려놓는 사람이다. 그의 디자인은, 단지 디자인이 아니라 색과 형태로 쓰인 철학책이라는 느낌마저 들게 한다.

장 마리 마소가 디자인한 소파 <에어버그Airburg>가 그렇다. 두꺼운 펠트와 그 안에 든 스펀지로만 만들어진 이 소파가 특별하게 다가오는 것은 소파에 대한 사람들의 선입견을 바꾸어놓기 때문이다.

〈에어버그〉(2014)

나무나 금속으로 만들어진 단단한 구조물 위에 부드러운 쿠션이
얹힌 소파의 전형을 따르지 않고, 그 안에 형태를 지지하는 아무런
구조물도 들지 않은 이것을 소파가 아닌 다른 오브제로 볼지도
모른다. 또한 비대칭의 구조와 불규칙한 모양 역시 주목해야 할
점이다. 마치 공기로 만들어진 것 같기도 하고, 바위처럼 보이기도
하는 <에어버그> 소파는 자연을 향하고 있는 듯하다. 자연 역시
직선도, 기하학적인 형태도 갖고 있지 않기에.

색과 형태로 쓰인 철학책

최근에 디자인한 수전 <악소르 에지Axor Edge>는 <에어버그>
소파와는 완전히 반대편에 있다. 이 수전은 한 치의 어긋남도 없는
극도의 미니멀함과 기하학적 형태로 디자인되었다. 그러면서도
20세기 기능주의 디자인의 건조한 기계적 이미지와는 거리가 멀다.
물이 나오는 수도꼭지 부분의 늘씬한 모양과, 작고 단단하면서도
우아해 보이는 육면체 덩어리 모양과 어울려 있는 레버 부분의
대비감은 20세기가 아닌 중세 수도원이나 엄격한 절대왕정 시대를
연상시킨다. 엄격한 절제의 아름다움이 두드러지면서도 그 안쪽에는
고전적 장식성으로 채워져 있다.
　　조명 <루이즈Louise>에는 프랑스적 감수성이 빼어난 정신성과

〈악소르 에지〉(2020)

함께 드러나 있다. 벨 에포크 시대의 여성 치마를 연상케 하는
조명 형태에서 낭만주의적 감수성이 흘러넘친다. 장 마리 마소는
이 조명의 주된 역할이 사람들을 이어주는 것이라고 설명하다.
은은하고 따뜻한 분위기의 조명 빛과 간간이 촛불처럼 진동하는 빛의

〈루이즈〉(출시 예정)

움직임이 전기가 없었던 시대로 돌아가게 해주기에 이 조명을 사이에
두고 식사하거나 차 마시며 이야기하는 이들은 자연스레 낭만적
분위기로 빠져들게 된다. 게다가 이 조명이 빛을 발하는 동안 청아한
종소리까지 울려 나온다. 이 정도면 단순한 조명이 아니라 인간을
돕는 요정이라고 해도 무리가 아닐 듯싶다. 조명 윗부분의 둥근
구조물은 조명의 형태를 부드럽고 우아하게 마무리해주는 조형적
포인트인 동시에, 이동시킬 때 손잡이 역할을 훌륭하게 해내는
부분이지만, 어떻게 보면 요정의 얼굴처럼 보이기도 한다.

　　　앉을 수도 있고 옆으로 누울 수도 있는 긴 의자
<터미널1Terminal1>은 장 마리 마소의 프랑스적 감수성과 뛰어난
조형능력이 잘 표현된 가구이다. 일반적인 의자와 달리 침대처럼 긴
형태를 가진 것은 두 가지 자세를 모두 가능하게 하기 위해서지만,
그런 기능성을 이토록 우아하고 아름다운 형태로 표현해놓는 것은
결코 간단한 솜씨로 될 일이 아니다. 등받이를 중심으로 좌우로
길게 흘러 내려가는 곡선과 곡면들의 부드러운 흐름은 하나의
가구를 뛰어넘는 완벽한 조각품이라 할 만하다. 순수 조각품으로도
쉽지 않을 이 같은 수준의 아름다움을 일상에서 쓰는 가구를 통해
구현한다는 것은 대단한 일이다.
　　　이 의자는 앉거나 누워보기 전에도 그냥 보는 것만으로 더없이
편안해 보인다. 이렇게 우아하게 흐르는 곡면의 이미지는, 일반적인

유선형의 형태들이 첨단의 기술을 지향하는 것에 비해 프랑스 특유의
곡선적 장식미에 가까워 보인다. 어떤 걸림돌 없이 진공 속을 흐르듯
유려하게 빠져나가는 곡면의 흐름에서 바로크나 로코코 시대의
고전적 장식이나 아르누보 시대의 자유로운 표현력 넘치는 장식이
연상된다.

'아이빔I-BEAM'은 건축물의 구조를 만들 때 사용하는 철골
재료를 말한다. 집의 구조를 철재로 만들 때 둥근 기둥 모양 대신,
단면이 알파벳 I 자 모양인 철 기둥을 쓰면 재료를 적게 사용하면서도

〈터미널1〉(2008)

146

〈아이빔〉(2010)

더 큰 강도를 얻을 수 있다. 현대 건축에서 아이빔은 건물의 뼈대로
가장 많이 사용된다. 장 마리 마소는 그런 건축재료의 구조를, 거의
눕다시피 하는 의자에 응용하여 조형적이고 품격있는 디자인을
만들었다. 공사장에서 사용하는 거친 재료의 구조를 적용하여
럭셔리한 가구로 만들어낸 장 마리 마소의 디자인 능력이 두드러져
보인다.

경계를 넘나드는 디자인

장 마리 마소의 지적인 디자인을 보면 그가 엔지니어링의 비중이
높은 운송기기 디자인도 많이 했다는 사실에 놀라게 된다. 토요타를
위해 디자인한 콘셉트카 <미위MEWE>가 그중 하나인데, 이 자동차의
특징은 몸체가 플라스틱으로 만들어졌다는 것이다. 차의 주요

토요타의 콘셉트카 <미위>(2013)

구조는 일반 자동차처럼 금속으로 만들어졌는데, 나머지 차체는 대부분 플라스틱으로 이루어졌다. 덕분에 자동차의 가격이 대폭 절감될 수 있었다. 물론 강화 플라스틱이기 때문에 일반 자동차에 비해서 강도가 떨어지지 않는다. 오히려 탄력성이 좋아져 자동차의 안전에 있어서는 더욱 유리하다. 그러나 무엇보다 이 자동차가 가진 플라스틱 특유의 질감과 형태가 일반적인 자동차에서는 전혀 볼 수 없는 것이라는 점이야말로 보는 이의 눈길을 사로잡는다. 게다가 차의 바닥은 마루처럼 나무로 깔아 기존의 자동차와의 차별성을 확실히 하고 있다. 장 마리 마소 특유의 정신성이 이 자동차 디자인에서는 재료를 통해 표현되고 있음을 알 수 있다.

장 마리 마소가 거대한 헬륨 비행선까지 디자인했다는 사실을 알면 과연 철학적 경향이 강한 이 디자이너의 그릇이 얼마나 큰지를 가늠하기 어려워진다. 일단 비행선 <맨드 클라우드Manned Cloud>의 길이는 210미터, 폭은 82미터, 높이는 무려 52미터니 어마어마한 규모다. 비행선 아래쪽에는 2층의 구조물이 부착되어 있는데, 1층에는 레스토랑과 라운지, 도서관 등이 있고, 2층에는 객실이 20개, 테라스와 스파와 바 등이 있다. 거대한 공중 호텔이라고 할 만하다. 이 거대한 비행선은 유려한 곡면으로 이루어져 있는데, 고래를 연상케 하는 모양이다. 드넓은 하늘을 헤엄치듯 날아다니는 고래 모양을 은유적으로 표현한 이 비행선은 그 첨단 기술 이전에 강력한 시적 감동으로 다가온다. 거대한 비행선에서도 신비로운 문학적 표현을

비행선 〈맨드 클라우드〉(2008)

이끌어내는 디자이너의 지성과 감각에 감탄하지 않을 수 없다.

이처럼 장 마리 마소는 다양한 디자인 영역에서 활동하면서 특유의 지적이고 정신적인 가치들을 표현하고 있다. 상업성이나 기능성을 추구하거나 조형적 매력을 표현하는 디자이너들과는 확실히 다른 행보와 개성을 보여주는 디자이너이다. 그동안 보여준

탁월한 면모 못지않게 앞으로도 우리의 눈과 마음을 놀라게 할
디자인을 선보일 것이 분명하다.

장 마리 마소

1966년 프랑스 툴루즈 출생. 1990년 프랑스 국립산업디자인학교École nationale
supérieure de création industrielle 졸업 후 마크 베르티에르Marc Berthier와 작업했고,
2000년 다니엘 푸제Daniel Pouzet와 스튜디오 마소Studio Massaud를 공동 설립했다.
이탈리아 밀라노의 도무스 아카데미와 토리노의 유러피언 인스티튜트 오브 디자인
European Institute of Design에서 강의했다. 2011년 MDF 이탈리아의 소파 〈예일Yale〉
로 황금컴퍼스상ADI Compasso d' Oro을 수상했고, 2012년 데돈의 접이식 의자 〈씨엑
스Seax〉로 월페이퍼디자인어워드에서 수상했으며, 2014년 폴트로나 프라우Poltrona
Frau의 모듈식 소파 컬렉션 〈그란토리노GranTorino〉로 월페이퍼디자인어워드 베스
트룸메이트상을 수상했다.

12

산업적 재료에
고전주의를 새겨 넣다

톰 딕슨

Tom
Dixon

우리나라에서는 아직도 기하학적 형태에 기반한 미니멀한 스타일이 선호되고 있지만, 21세기에 들어와서 세계 디자인의 흐름은 확실히 동대문디자인플라자에서 볼 수 있는 그런 유기적인 형태를 지향하고 있다. 그럼에도 현재 영국을 대표하는 산업 디자이너 톰 딕슨은 20세기적 기능주의, 모더니즘 경향을 추구하면서 여전히 세계적인 명성을 얻으며 활발히 활동하고 있다.

바우하우스 전통이 물씬 풍기는 그의 디자인에서 어떻게 묵은 곰팡이 냄새가 아닌 청량한 샘물의 기운이 넘쳐나는지 신기하기 짝이 없다. 그의 디자인에서 살펴봐야 할 중요한 비밀은 이렇다. 톰 딕슨은 자신의 디자인에 20세기의 미니멀리즘만 초대하는 것이 아니라 19세기 이전의 미술 수공예 고전주의까지 초대함으로써 시간을 아예 넘어서버린다.

현대와 고전주의의 구분을 넘어서다

톰 딕슨의 디자인은 겉으로는 심플하고 미니멀하지만 전체적으로 영국의 고전적 수공예를 연상시키는 바가 있다. 그가 디자인한 테이블과 의자, 조명 등을 한자리에 모아놓고 보면 어쩐지 옛날 청교도인들이 검소하게 만들어 썼던 버네큘러한 vernacular 가구나 도구의 느낌이 든다. 그래서 단순하면서도 그저 단순해 보이지만은

전통 수공예의 이미지를 가지고 있으면서도 미래적인 이미지를 지닌 가구와 조명 디자인

않는다. 형태적으로 절제되어 있지만 정서적으로 숭고한 느낌을 곧추세운다. 그의 디자인이 상큼하고 깔끔하기보다는 무거워 보이는 이유가 그 때문이라 할 수 있다.

동시에 희한하게도 그의 디자인은 대단히 세련된 첨단의 이미지를 불러일으킨다. 자로 잰 듯한 외형과 번쩍거리는 금속성의 질감이 그런 이미지를 만드는 것이다. 이렇게 그의 디자인에는 과거와 미래라는 서로 상반되는 이미지가 하나로 조화되고 있다. 그래서 겉모습의 심플함과 달리 개념적으로 대단히 심오해 보인다.

그는 디자이너가 되기 전에 밴드에서 기타를 연주하던 뮤지션이었다. 1959년 튀니지 스팍스에서 태어나 네 살이 되던 해에 영국으로 이주하여 성장했는데, 미술학교를 다니면서도 음악에 더 관심이 많아 일찍부터 베이스 기타를 연주하며 밴드 활동을 했다고 한다. 또 음악 활동과 더불어 그가 심취했던 것은 오토바이였다. 공장을 갖추고 직접 튜닝까지 하며 오토바이를 광적으로 즐겼다고 하니, 젊음을 꽤나 즐기고 살던 '한량'이었던 모양이다. 그러다가 소속 밴드의 전국 투어 콘서트를 앞두고 오토바이 교통사고를 당해 3개월 동안 병원 신세를 지게 되었다는데, 참으로 매정하게도, 그러나 디자인 분야에서 볼 땐 참으로 다행스럽게도, 그의 동료들은 그의 자리를 다른 기타리스트로 교체해 투어를 가버렸다. 학업도 중단한 상태라 그는 졸지에 실업자가 되었고, 바로 이런 상황이 그를 디자이너의 길로 이끌게 되었다. 오토바이 튜닝으로 폐차장에 쌓인

여러 가지 재료들을 가공하여 재미있는 물건들을 만들기 시작했는데, 순전히 취미로 하던 일이 그야말로 대박이 난 것이다. 그가 만든 물건들을 어느 순간부터 사람들이 돈을 주고 사가게 되었고, 그렇게 입소문을 통해 그의 디자인들이 세상에 알려지면서 어느새 유명한 디자이너가 되었다.

세련되면서도 기능적인 플로어 램프 〈앤젤〉

플로어 램프 <앤젤Angel>을 보면 그가 아마추어로 디자인을 시작했다는 사실이 도저히 믿어지지 않는다. 높이와 넓이의 정확하고 아름다운 비례구성, 단순하지만 인상적인 구조. 장식이 하나 없어도 보는 이의 시선을 강렬하게 잡아끈다. 디자인 공부를 제대로 한 디자이너의 솜씨다. 역시 최고의 디자인 공부는 삶 그 자체란 사실을 확인하게 된다.

그는 항상 공개석상에서 독학으로 디자인을 공부한 디자이너라고 겸손하게 자신을 소개한다. 지금도, 폐차장에서 굴러다니는 재료들을 가지고 이것저것 만들었던 방식대로 여전히 자기가 처한 환경과 경험을 스승으로 삼아 디자인하고 있다고 한다. 동그란 몸통이 거울처럼 주위의 모든 경관을 반사하는 미러볼 조명을 보면 폐차장을 뒤지던 젊음을 느낄 수 있다.

이 조명은 간단한 형태임에도 불구하고 강한 금속적 질감으로 무장하고 있다. 완벽한 기하학적 형태로 만들어진 모양은 부드러우면서도 기계적으로 견고해 보인다. 이 조명을 보는 사람은 이것이 금속으로 만들어졌다고 생각하기 쉽다. 하지만 이 조명의 몸체는 놀랍게도 플라스틱이다. 그렇기에 높은 곳에 이 조명등이 여러 개 매달려 있어도 위험하지 않다. 또한 이 조명은 하나만으로 단독으로 사용할 수도 있고, 크기가 다른 조명들을 여러 개 매달아 사용할 수도 있다. 어떻게 사용하든지 이 조명의 미니멀하면서도 번쩍거리는 질감은 훌륭한 현대 조각 작품이라 해도 손색이 없다.

조명 디자인 미러볼

이렇듯 단지 기능성에 멈추지 않고 순수미술의 영역으로까지
나아간다.

톰 딕슨은 재료와 기술적 성취를 예술적 차원으로 승화시키는
마술 같은 디자인 능력을 가지고 있다. 그의 디자인은 다소 차갑고
딱딱한 외형과는 달리 보는 사람을 환상에 빠지게 만든다. 사실
디자인 관련 종사자들은 기술의 발전이 디자인을 발전시킨다고

생각하는 경우가 많지만, 첨단의 기술이 적용된다고 해서 무조건
좋은 디자인이 만들어지는 것은 아니다. 훌륭한 디자인은 디자이너의
뛰어난 철학이 만든다. 말하자면 좋은 디자인은 고도의 정신성으로
후가공되어야 하는 것이다. 자칫 기계적 인상이 강한 톰 딕슨의
디자인을 기술에 국한된 디자인으로 알기 쉬운데, 그의 디자인을
속살까지 살펴보면 차갑고 딱딱한 외형 아래로 부드럽고 깊은 정신이
흐르고 있음을 발견할 수 있다.

그의 디자인이 높은 평가를 받는 것은 그 때문이다. 첨단의
기술과 재료들을 아무런 정신적 가공 없이 날 것으로 뒤집어쓴 채
첨단 디자인인 척하는 것들과는 확실히 구분된다. 톰 딕슨은 언제나
첨단의 기술적 이미지 위에다 시와 전통이라는 영양분을 뿌린다.
<스크루Screw>라는 이름의 탁자를 보면 그것을 쉽게 확인할 수 있다.

기술과 시, 첨단과 전통

단순한 모양의 이 탁자에서 특이한 부분은 가운데의 기둥이다.
나사 모양의 기둥이 매우 눈에 띈다. 공장의 기계들에서 흔히 볼
수 있는 이미지이다. 테이블의 기둥을 이렇게 나사 모양으로 취한
것은 테이블의 높이를 조절하기 위함이다. 간단해 보이면서도
디자이너의 심오한 아이디어가 돋보인다. 공장의 기계구조에서는

〈스크루〉(2009)

흔히 볼 수 있지만, 이것이 일상의 가구에 적용되니 실용성에 그치지
않는 새롭고 재미있는 디자인으로 다가온다. 상징성과 실용성을
동시에 챙긴 디자인이다. 훌륭한 디자인을 만드는 기술은 첨단의
기술이 아니라 보는 사람에게 즐거움을 줄 수 있는 기술이라는 것을

소박하면서도 첨단의 느낌을 주는 원뿔 형태의 조명과 테이블, 의자 세트

확인하게 된다.

　원뿔 형태의 조명과 테이블, 의자 디자인도 그렇다. 이 디자인들을 얼핏 보면 마치 18세기의 소박한 영국풍 앤티크 가구처럼 보인다. 하지만 자세히 보면 모양은 심플한 현대적인 이미지이고,

플라스틱이나 금속 같은 현대적 소재를 최신의 제작 기술로 만든 가구와 조명이다. 고전과 현대가 매우 유연하게 조화를 이루고 있어 고전주의적인 무게감과 신뢰감을 바탕으로 극도의 세련됨을 즐기게 해준다. 이런 디자인은 디자이너의 기술적 경험과 재료의 발굴, 무엇보다 고전에 대한 깊은 이해로 만들어진다.

이처럼 톰 딕슨의 디자인들은 겉으로는 심플하고 기하학적이어서 현대적인 이미지가 강하지만, 그 안쪽으로 항상 고전주의나 정서적인 아이디어들이 자리 잡고 있다. 그렇기에 심플한 외형과 달리 매우 복잡한 감동을 야기한다. 이런 차원 높은 디자인은 맨눈으로는 그 묘미를 알아차리기 어렵다. 예술품을 분석하는 예리한 안목과 교양이 필요하다.

그렇다고 톰 딕슨의 디자인이 그것을 사용하는 대중들에게 무조건 차원 높은 교양을 요구하는 것은 아니다. 심플해서 눈으로 보기에 큰 부담이 없고, 그 안쪽에 면면히 흐르는 고전적인 격조는 엄숙함보다 편안함을 불러일으킨다. 톰 딕슨이 세계적인 디자이너로 활약하는 데에는 이런 이유들이 있는 것이다. 영국의 세계적인 디자이너가 만들었다는 사실을 떠나, 하나의 교양으로서 그의 디자인에 많은 관심을 가질 필요가 있다.

톰 딕슨

1959년 튀지니 출생. 1980년대 중반에 용접 가구 제작으로 두각을 나타냈고 후반까지 이탈리아 가구 회사 카펠리니에서 근무했다. 1998년, 주거공간 확보 봉사활동 국제비영리단체 해비타트Habitat의 디자인 책임자가 되었으며 2008년까지 크리에이티브디렉터로 근무했다. 2002년 자신의 브랜드 '톰 딕슨'을 설립했다. 2004년 스웨덴에 기반을 둔 민간 투자 회사 프로벤투스Proventus와 협력하여 디자인 및 제품 개발 지주 회사 디자인리서치Design Research를 설립했다. 2007년 인테리어 및 건축 디자인 스튜디오인 디자인리서치스튜디오Design Research Studio를 열었다.

13

바우하우스의
경쾌한 현대화

콘스탄틴 그리치치

Konstantin
Grcic

20세기 초중반기에 활약했던 독일의 디자이너들을 생각하면
요즘의 독일 디자인은 고요하기 짝이 없다. 네덜란드, 이탈리아, 영국,
프랑스 출신의 디자이너들의 활약에 비하면 독일은 거의 존재감이
안 느껴진다. 그런 와중에 독일 디자인의 위대한 전통을 잊지 않게
만드는 대표적인 인물이 바로 콘스탄틴 그리치치이다.

　　엄밀히 말해 그의 디자인은 20세기 초중반의 기능주의
전통과는 많이 달라 보인다. 바우하우스의 선배들이 보여주었던
직각의 엄격함이나 정신적 경건함을 찾아보기 어렵다. 하지만 그의
깔끔한 디자인에서 이성에 대한 경건한 태도는 여전히 살아 있고,
오히려 선배들이 가지지 못했던 문화적 여유까지 확보하고 있다.
그의 디자인은 20세기 이후의 독일 디자인이 어떻게 변모되어야
할지를 제시하는 듯 보인다. 그런 점에서 그는 독일 디자인의
프라이드를 진화적으로 계승하고 있는 것 같다. 그의 대표작이라고
할 만한 <체어 원Chair One>을 보면 그것을 잘 알 수 있다.

독일 디자인의 변모를 보여주다

이 의자는 무척 특이하다. 한강의 철골 다리처럼 보이는 의자 모양도
특이하고, 아래쪽으로 다리가 아니라 반침대가 만들어져 있는데,
자세히 보면 시멘트로 되어 있다. 건축물에 사용하는 시멘트를

심플하면서도 복잡한 〈체어 원〉(2004)

의자의 재료로 사용함으로써 콘스탄틴 그리치치는 세계 디자인계에 큰 충격을 주었다. 묵직한 시멘트는 의자의 중심을 잡아주기에 아무 문제가 없었다. 형틀에 찍어내면 되니 만들기 그리 어렵지도 않고, 비용도 적게 들었다. 이 시멘트를 받침대로 하는 의자의 몸체도 특이하다. 구멍이 숭숭 뚫려 있어서 의자 같지 않아 보이지만, 앉는 데에는 전혀 어려움이 없다. 알루미늄을 주조한 것인데, 깔끔한 알루미늄의 질감과 철골 다리 같은 구조는 하이테크한 이미지를 주면서 매우 견고해 보인다.

아래에는 시멘트, 위에는 철골 구조물 같은 모양이니 전체적으로 의자가 아니라 작은 건축물 같아 보인다. 의자로서의 견고함을 초과해 얻고 있으면서도 대단한 상징성을 동시에 얻고 있다. 20세기 독일의 선배들이 기능성만 끌어안았던 데 비해 콘스탄틴 그리치치의 이 의자는 미학적 가치까지 획득하고 있으니 독일 디자인의 프라이드를 계승, 발전시켰다고 볼 만하다.

콘스탄틴 그리치치는 이 의자가 순진함과 무뚝뚝함이 혼합된 방식으로 디자인되었다고 했는데, 이는 알루미늄과 시멘트 재료로 만든 것이나, 철골처럼 뚫려 있는 구조와 원기둥 형태가 대비되어 만들어진 것을 말하기도 하고, 기능적인 가치와 은유적 가치를 둘 다 얻고 있음을 말하는 것이기도 하다. <체어 원>은 곧바로 그의 아이콘이 되었고, 전 세계 유수의 박물관에 영구 소장된다.

360도 스툴은 그의 기능주의적 특징을 잘 보여주는 의자이다.

가볍게 앉아 신속하게 움직일 수 있는 360도 의자(2009)

스툴, 즉 등받이 없는 의자도 아니고 있는 의자도 아닌 그 중간
것이라는 디자이너의 말처럼 이 의자는 일반적인 의자와는 아주
다른 모양이다. 말안장에 올라타는 것처럼 앉아야 하는데, 낮은 허리
받침이 그런 앉음새에 적지 않은 편리함을 주게 되어 있다. 일반적인
의자보다 앉은 상태에서 상체를 자유롭게 움직일 수 있어 작업할 때
아주 적합한 디자인이다. 바퀴가 많아서 기동성도 뛰어나 보인다.
의자의 좌판 바로 밑에 레버가 있어서 의자의 높이를 조절할 수 있다.
하지만 고정된 자리에서 오랫동안 앉아 작업하는 데에는 적합하지
않다. 형태는 단순하고 최소로 축약되어 있지만 뛰어난 기능성을
발휘할 수 있게 디자인된 점에서는 독일 선배들의 기능주의 디자인의
길을 아주 잘 따르는 디자인이다. 그의 디자인 중에서도 20세기 독일
디자인의 전통을 많이 볼 수 있는 의자이다.

　　　이름도 재미있는 <톰 앤드 제리Tom&Jerry> 의자와 테이블은
독일의 현대 디자인보다는 고전적 가구의 전통을 이어받은 것 같다.
콘스탄틴 그리치치가 독일 출신 디자이너임에도 불구하고 건조한
독일 디자인의 전통이 좀 완화되어 보이는 것은 그의 독일적 전통이
20세기 현대 디자인에만 치우친 게 아니라 그 이전의 역사에까지
열려 있기 때문이다. 이 테이블과 의자는 고전적인 작업실 의자의
형태를 재해석한 것이다. 다리를 비롯한 일부 구조를 너도밤나무
재질로 만들어 내추럴한 느낌을 주고 있으며, 고전적인 인상이
강하게 우러난다. 나머지 부분들은 자체적으로 윤활 기능이 있는

〈톰 앤드 제리〉 스툴, 테이블(2011)

플라스틱으로 만들어 튼튼하면서도 사용성도 좋고, 손에 닿는 감촉도 좋다. 스툴의 경우 좌판을 회전시키면 나사 모양의 구조가 위아래로 움직인다. 사용하는 과정에서 매우 고전적이고 아날로그한 감성을 느낄 수 있다.

이 스툴은 사무실이나 매점, 레스토랑 또는 가정의 주방 카운터

등 어느 공간에서든 유용하게 사용할 수 있다. 건축가나 과학자의 작업 의자이자 박물관 경비원의 휴식처가 되기도 하고, 유치원에서 어린이를 위한 좌석으로 사용할 수도 있어 기능적으로도 아주 뛰어나다. 따지고 보면 매우 기능주의적인 디자인이지만 나무 재료나 고전적이고 아날로그한 구조가 그런 기능성을 기계적으로 방치하지 않고, 미학적으로 승화시키고 있다.

기능주의적 디자인의 미학적 승화

<트래픽Traffic>은 와이어 구조와 사각형 쿠션을 활용한 가구 컬렉션인데, 금속 막대가 마치 3차원 라인 드로잉처럼 구조를 만들고 있고 그 위에 입방체 모양의 볼륨감 강한 쿠션들이 얹혀 의자가 되고, 소파가 되고 있다. 철저히 단순화된 금속 막대 구조는 투명한 존재감을 가지며, 쿠션과 체중을 떠받치게 되어 있어 신비로운 느낌을 준다. 이 소파에 앉거나 누워 있으면 허공에 둥둥 떠 있는 느낌이 들 것만 같다. 소파의 묵직한 볼륨감은 선적인 구조가 존재하지 않는 듯한 느낌을 주며 구름처럼 편안한 쿠션감을 시각적으로 야기한다. 전체적으로 대단히 미니멀하고 기능적으로 보이면서도, 하이테크해 보인다. 앞의 디자인들과 마찬가지로 기능주의적이면서도, 공중에 둥둥 떠 있는 초현실적인 인상은

와이어 활용 가구 〈트래픽〉(2013)

이 의자에 미학적 가치를 듬뿍 부어 넣는다. 이렇듯 콘스탄틴 그리치치는 20세기 선배 디자이너들의 기계미학적 경향과 많이 다른 행보를 향하고 있다.

<삼손Samson> 의자는 그의 독일 선배 디자이너들의 행보와 가장 멀리 떨어져 있는 디자인이다. 이 의자는 기능이 아니라 만화 캐릭터에 영감을 받아 디자인되었기 때문이다. 네 개의 긴 원기둥 형태의 다리로 지탱된 위에 마치 거대한 가래떡이 말굽 모양처럼

캐릭터 디자인 같은 의자 〈삼손〉(2015)

휘어 있어 의자의 등받이와 팔걸이 역할을 하고 있다. 아랫부분에는 마치 천으로 엉덩이를 받쳐주는 것 같은 모양이 만들어져 있어 아주 편안해 보인다. 전체 형태는 기하학적이면서, 전혀 차갑게 느껴지지 않는다. 시각적으로 편안하면서도 흥겨워 보인다. 만화 캐릭터가 포함되어 있는 것이 아닌데도 왠지 캐릭터를 보는 것 같은 느낌이 든다. 바로 이런 점이 이 의자의 가장 뛰어난 디자인적 특징인데, 독일적인 조형을 구사하면서도 이토록 마음을 푸근하게 만들어줄 수 있다는 것이 대단하다.

콘스탄틴 그리치치가 가구, 그중에서도 의자를 많이 디자인해온 이유는, 현대의 삶 속에서 의자가 가진 가치가 크기 때문이라고 한다. 바우하우스 시절에도 의자를 많이 디자인하기는 했지만, 20세기 독일 디자인의 건조하고 빈틈없는 인상에 비해, 그의 의자는 감정적으로 풍성해 보이고, 유머러스하고, 정감과 동시에 미학적 의미들을 잔뜩 머금은 듯하다. 그는 선배들의 위대한 전통을 이어가면서도 그에 멈추지 않고 21세기형 독일 디자인을 향해 바삐 달려가고 있는 것 같다. 독일식의 건조함이 완전히 없어진 것은 아니지만 새로운 독일식 디자인이 곧 완성도 높은 모습으로 나타날 것 같다. 계속 이 디자이너를 살펴봐야 할 이유이다.

콘스탄틴 그리치치

1965년 독일 뮌헨에서 구 유고슬라비아 출신의 세르비아인 아버지와 독일인 어머니 사이에서 태어나 부퍼탈에서 성장했다. 1985년 고등학교 졸업 후 골동품 가구 복원업체에서 일했고, 1988년 런던의 왕립예술대학의 산업디자인대학원에 들어갔다. 1980년대 후반부터 디자이너 재스퍼 모리슨Jasper Morrison과 1990년까지 디자인했고, 1991년 뮌헨에 '콘스탄틴 그리치치 산업 디자인KGID' 스튜디오를 설립했다. 2007년 〈미우라Miura〉 의자로 독일 연방 정부 디자인상을 수상했고, 2009년 영국 왕립예술학회 명예왕립산업디자이너로 위촉되었다.

14

불규칙이 일으키는 생동감

토르트 본체

Tord Boontje

디자이너라고 하면 특별히 아름답고 뛰어나게 기능적인 것을 만드는 사람인 것 같다. 그런데 네덜란드의 디자이너 토르트 본체는 그런 일반적인 생각과 한참이나 벗어난 디자인을 하면서 세계적인 명성을 얻고 있다. 다른 디자이너들이 자신의 디자인에 모든 것을 쏟아부으려 노력하는 데 반해 그는 자신의 디자인에서 자신은 물론 사람의 손길을 모조리 지워버리는 데 많은 노력을 들인다. 그래서 그의 디자인은 흡사 만들다 만 것 같기도 하고, 사람이 만들지 않은 것처럼 보이기도 한다.

자연을 향한 디자인

그가 가구 브랜드 모로소Moroso의 쇼룸을 위해 설치한 <해피 에버 애프터Happy Ever After>의 <바빌론Babylon> 의자를 보면 가위로 마구 자른 듯한 헝겊들이 겹겹이 쌓인 모양이 의자라기보다는 헌 옷가지 뭉치처럼 보인다. 깔끔하고 기능적인 의자와는 상당히 멀리 떨어져 오히려 새롭고 창의적으로 보일 정도다. 순수미술 작품이라 해도 이상하지 않을 모양이다. 그래서 그런지 의자의 윤곽을 가지고 있기는 하지만 그다지 앉고 싶은 생각이 절실하게 들지는 않는다. 어지럽고 혼잡한 모양이 단풍잎을 연상시키는 바가 있어, 아름다워 보이지는 않아도 자연스러워 보이기는 한다.

찢어진 헝겊들이 쌓여 있는 모습의 〈바빌론〉 의자

아람 스토어Aram store의 <포에버Forever>에 설치된 의자는
좀 더 정제된 편이다. 반듯한 의자 위에 넝쿨 모양으로 자른 섬유
재료들을 여러 겹 겹쳐 역시나 부정형의 다소 혼돈스러운 모양으로
만들어져 있다. 넝쿨 모양들이 겹쳐진 모습이 자연스러운 느낌을 더

아람 스토어의 〈포에버〉에 설치된 의자

많이 가미하면서, 토르트 본체의 디자인이 자연을 향해 있다는 것을
확실히 보여준다.

　　토르트 본체가 디자인한 <컴 레인 컴 샤인Come Rain Come
Shine>은 샹들리에라기보다 설치미술에 더 가까운 모습이다. 이

샹들리에 〈컴 레인 컴 샤인〉

네덜란드 디자이너의 작업들에서는 이처럼 디자인인지 예술인지 모호한 경우가 적지 않다. 이 샹들리에는 디자인을 빙자한 순수조형 작품이라고 해도 과언이 아니다. 그러나 그의 디자인을 설치미술 작품이라고 단정 짓는 것도 온전하다고 할 수는 없다. 불규칙한 모양으로 이루어진 이 둥근 빛 덩어리는 디자인을 넘어, 순수미술 작품도 넘어, 자연에 이르고 있기 때문이다. 토르트 본체가 디자인하고 만든 것이기는 하지만 이 디자인은 그의 개인적 차원을 한참이나 넘어서 있다.

토르트 본체는 대체로 평면 재료로 식물 모양을 만들어 장식적이면서도 불규칙한 형태의 디자인을 많이 선보였다. 그런데 비사차의 수납장 같은 정확한 입방체 모양의 디자인에서는 완전히 다른 방식으로 표현함으로써, 그의 디자인 세계가 자연을 향하고 있음을 확인시키는 동시에, 전혀 다른 조건에서도 일관된 디자인 경향을 만들어내는 토르트 본체의 뛰어난 디자인 역량을 실감하게 한다. 핵심은 타일이다. 토르트 본체는 이 수납장의 표면에 붙어 있는 색 타일을 마치 모니터의 픽셀처럼 활용하여 저해상도의 꽃 이미지를 표현해놓았다. 그 때문에 은은하고 분명하지 않은 신비로운 느낌이 수납장 전체를 감싼다. 다양한 명도의 색 타일들이 배치된 모습을 자세히 보면 역동적인 불규칙함이 뚜렷하지 않은 꽃의 형상을 뚫고 나올 정도이다. 그만큼 불규칙의 생명감이 강하다. 반면 이런 이미지로 덮인 수납장의 형태는 더없이 규칙적이다. 앞서 살펴본

타일로 만들어진 비사차의 수납장

불규칙한 모양의 디자인에서 느낄 수 있는 다이내믹한 생동감과
자연성이 이런 정돈된 형태에서도 유감없이 구현되어 있는 것이
놀랍다.

불규칙과 무질서의 생동감

조명 <갈란드Garland>는 그를 대표하는 디자인이면서 그가
지향해온 디자인 세계가 거의 완성된 것으로 보인다. 이 조명은
사실 조명이라기보다 얇은 동판을 넝쿨 모양으로 레이저 커팅 하고,
그것을 떼어내 전구 위에 그냥 씌워놓은 것이다. 엄밀히 말하자면
조명이 아니라 조명 위에 덮어 씌우는 장식이라고 할 수 있다. 매우
간단한 디자인인데도, 결과는 대단히 뛰어나다. 아무 특별할 것
없는 조명이라도 이 금속 넝쿨 판만 무작위로 씌워놓으면 특별한
조명이 된다. 서양의 고전주의 장식을 연상시키면서도 비정형적이고
무질서한 형태에서 더없는 생동감과 자연성을 뿜어낸다. 단순한
처리이지만 그가 지향하고 원했던 가치들이 모두 확보된다. 그런
점에서 그의 대표작이라고 할 만한 것이다.

큰 사각의 프레임에 어지럽게 끈을 연결해놓은 레이스 소파는
레이스라는 말이 전혀 어울리지 않는 불규칙하고 아름답지 않은

넝쿨 모양으로 커팅 된 얇은 금속판을 전구에 덮어 만든 조명 〈갈란드〉

불규칙하고 자연스러우면서도 첨단의 예술성이 돋보이는 레이스 소파

모양이다. 마치 고물상 한편에 거대한 거미가 만들어놓은 오래 묵은 거미줄 덩어리처럼 보인다. 디자인스러운 면모는 어디에서도 살펴볼 수 없고 설치 미술 작품에 더 가까운 모양이다. 그런데 이 어지러운

잔디밭 같은 러그

모양이 다름 아닌 소파이다. 눈을 가다듬고 살펴보면 등받이를 가진 소파가 어렴풋이 보이는 것 같긴 하다. 끈으로 만들어져 있기에 앉기 그리 나쁘지는 않을 것 같다. 설사 앉기에 불편하다고 해도 입방체 모양의 프레임에 가느다란 줄들을 복잡하게 연결해놓고는 소파라 하는 것은 독보적인 창조력이다. 그가 지향해온 불규칙함을 바탕으로 한 자연성이 이 소파에서도 높은 수준으로 실현되어 있다.

나뭇잎이나 꽃모양으로 자른 두꺼운 섬유들을 겹쳐서 만든 러그는 실내에 까는 깔개가 아니라 잔디밭을 그대로 옮겨놓은 것 같다. 실내 바닥을 부드럽고 편안하게 만들어줄 뿐만 아니라 실내공간 전체를 자연으로 만들어준다. 이런 디자인을 보면 깔끔하게 다듬어지지 않고, 아무런 질서를 가지지 않은 것처럼 보이는 그의 디자인에 담긴 엄밀한 논리를 읽을 수 있다. 자연을 초대하기 위한 의도적인 결과라는 것 말이다. 러그 위에서 풀밭을 뛰어다니는 것 같은 느낌은 그 어떤 세련되고 마감이 뛰어난 디자인에서도 얻을 수 없는 귀중한 가치다.

그가 디자인한 에스프레소 컵은 다른 디자인들과 달리 매우 정상적이고 지극히 소박해 보인다. 너무 평범해 그의 디자인이라기보다 시중에서 판매되는 '그저 그런' 컵처럼 보일 정도다. 그래서 오히려 돋보이는 디자인이다. 너무나 파격적인

빨갛고 파란 식물장식이 들어 있는 에스프레소 컵

다른 디자인과 비교하자면, 보는 사람의 눈과 마음을 부드럽게 끌어안는다. 컵에 새겨진 파랗고 빨간 식물무늬 그림은 역시 그의 디자인에서 흔히 볼 수 있는 모양이다. 약간 크리스마스 분위기를 연상시키면서도 소박하고 정겨운 느낌이 볼수록 매력적이다. 그의 디자인에서 발견되곤 하던 차분하고 자연적인 느낌이 이 컵에서도

조용하게 드러난다.

자연이 말을 걸어오는 디자인

<공주의 의자>라는 이름이 붙은 이 의자는 에스프레소 컵과는

화려하면서도 소박해 보이는 〈공주의 의자〉

반대편에 놓인 디자인이다. 실루엣만 보이는 의자 프레임에 공주의 옷같이 화려하게 겹친 천이 둘러쳐져 있다. 이것을 디자인이라고 해야 할지 단정하기 어려운데, 의자라기보다는 마찬가지로 설치미술에 가까운 모양이다. 그렇다고 해도 이 의자의 초현실적인 인상은 짚어볼 필요가 있다. 반투명의 천으로 만들어진 부분이 복잡하고 화려한 구조를 하고 있어 유럽 절대 왕정기의 공주 드레스나 화려한 치마를 연상케 한다. 의자에 뜬금없이 이런 이미지가 결합된 것이 낯설기는 하지만, 고전주의적인 이미지를 인용하여 현대적인 의자를 디자인한 감각이 돋보인다. 의자 구조 위에 반투명의 천만으로 이런 이미지를 표현해놓은 토르트 본체의 조형적 감각과 표현력이 뛰어남을 확인할 수 있다.

이처럼 토르트 본체는 일반적인 디자이너의 활동반경을 뛰어넘는, 창조적이고 독특한 자기 세계를 구축하고 있는 디자이너이다. 비정형적이고, 규칙적이지 않은 형태들을 지향하면서 순수미술과 디자인의 경계를 모두 아우르는 그의 디자인은 화려한 장식과 혼란스러움을 오가면서 궁극적으로는 자연을 성취하고 있다. 그의 불규칙한 디자인이 신비로움을 간직한 초현실적 아름다움으로 승화되는 것은 결국 그의 혼란스러운 디자인을 채우고 있는 자연성 때문이다. 앞으로도 그는 더욱 혼란스러운 형태 속에 더 큰 자연을 불어넣을 것이다. 자신의 디자인이 인공물을 넘어서 하나의 자연이 될 때까지.

토르트 본체

1968년 네덜란드 출생. 1991년 에인트호번 디자인 아카데미를, 1994년 영국 왕립 예술대학을 졸업했다. 1996년 런던 남부 페컴에 '스튜디오 토르트 본체'를 설립했고, 2004년 모로소의 밀라노 쇼룸에 〈해피 에버 애프터〉를 설치했다. 2005년 프랑스 부르아르장탈로 이전했다. 2007년 리촐리 뉴욕Rizzoli New York에서 단행본을 출판했다. 2009년 런던으로 돌아와 왕립예술대학 제품디자인과 교수 및 학과장을 역임했다. 2012년 스튜디오를 런던 동부의 쇼디치로 이전하고 첫 번째 소매 공간을 열었다. 2015년 에마 워펜든Emma Woffenden과 함께 런던 소더비즈에서 원품 판매 전시회를 열었다.

15

단순한 형태 안에 깃든 철학

사토 오오키

Sato
Oki

넨도粘土는 일본의 산업 디자이너 사토 오오키佐藤オオキ가 만든
디자인회사이자 사토 오오키 그 자체라고 할 수 있다. 때론 브랜드가
되기도 하고, 때론 디자이너, 때론 디자인회사가 되기도 하는 묘한
존재감을 가진 이름이다. 일단 넨도는 사토 오오키의 디자인적
아바타라고 하는 것이 좋을 듯하다. 넨도는 일본말로 '점토'라는
뜻인데, 무엇이든 만들 수 있는 재료이니 그 의미가 아주 크다.
이름 그대로 제품, 가구, 인테리어, 그래픽 등 다양한 디자인 분야를
넘나들고 있다.

　　넨도의 디자인은 다른 디자인들과 달리 휘황찬란한 스타일이나
기막힌 기능성을 보여주는 게 아니라, 일상에서 사용하는 오브제에
대한 선입견을 깨고 별것 아닌 삶의 모든 것들을 새롭게 보게 한다.
그래서 한 번쯤은 넨도의 디자인을 느긋하게 바라보면서 우리의 삶을
되새겨보면 좋겠다.

선입견을 깨는 감동

넨도의 디자인은 눈을 부릅뜨고 볼 필요는 없다. 그저 보이는 대로
느끼면서 차 향기를 음미하듯 천천히 묘미를 맛보면 된다. 나무로
만들어진 찻주전자와 찻잔의 뚜껑에서도 그것을 느낄 수 있다.
차를 마시면서, 뚜껑이 팽이가 된다는 사실에 잠시 놀라면 된다.

뚜껑이 특이한 차 세트

단순한 뚜껑을 바라보는 넨도의 시선이 흥미롭다. 차를 마시는
행위를 놀이로 만들 의도였는지는 모르겠으나, 차 마시는 여유를 더
부드럽고 편안하게 해주는 것은 분명하다.

찬장에 작은 찻잔이 여러 개 쌓여 있는 장면을 연출한 잔 세트도
재미있다. 맨 앞에 잔 하나, 그다음은 잔 둘, 그다음은 잔 넷, 그다음은
잔 다섯? 알고 보면 용량이 다른 잔 세 개와 차나 술을 따르는 듯한
용기이다. 장식 하나 없이 아주 기본적인 모양으로, 사소한 일상의
한 모습을 은유하여 대단히 큰 감동을 가져다준다. 평범한 모습들이
아주 특별해질 수 있다는 것을 알게 하고, 삶을 되돌아보게 만든다.

찻잔이 쌓인 것처럼 보이는 잔들

벽에 걸린 거울인 것 같은데, 의자이기도 하다. 이것은 의자일까
거울일까? 두 개를 하나로 모아놓은 다기능 제품이라고 하기에는
쓸데가 너무 없다. 의자로 쓰기도 편해 보이지 않고, 거울로 쓰자니
너무 크다. 그러나 전혀 관계없는 듯한 거울과 의자가 하나가 되어
있는 모습이, 그런 고민을 잠재워버릴 정도로 강렬하다. 세상을
투명하게 반영하는 거울이 사람이 앉는 의자이기도 하다는 그 묘한
은유가 왠지 공감이 가면서도 초월적으로 느껴진다. 미학적으로
말하자면 초현실주의 디자인이라고 할 만하다. 의자에 자기 모습을
비춰 보면서 참모습이 무엇인가 생각에 잠겨보는 것도 좋을 것 같다.

거울을 등받이로 한 의자

헤이안 시대 중엽에 시작하여 에도 시대에 금속 주조로
유명해졌던 이마가타에서 만든 주전자와 잔에서는 차를 음미하는
색다른 방식을 제시하고 있다. 손잡이가 용기의 바닥에 이어진
특이한 구조인데, 금속이 열전도율이 높다는 것에 착안하여 차의
온도를 손으로 바로 느끼게 해주는 구조이다. 차의 온도를 느끼는
것이 차를 마시는 데 아주 중요하다는 사실에 공감할 수밖에 없다.
차를 마실 적당한 온도를 쉽게 알게 해준다는 기능성도 좋지만,
그것을 알아내는 방식이 작고 얇은 손잡이를 살며시 잡아보는 우아한

이마가타의 차와 잔

몸짓 하나로 이루어진다는 사실이 차를 둘러싼 소박한 품격과
연결되는 느낌이다. 차의 온도뿐만 아니라 맛 역시 손으로 느껴보는
것 같은 분위기다. 금속을 타고 은은하게 들어오는 따뜻한 느낌을
예민한 손으로 감지한다는 것을 상상만 해도 기분이 좋아진다.

초콜릿은 달콤한 맛으로 특화되어 있는 데 반해, 모양에
대해서는 그다지 신경 쓰지 않는 경향이 있다. 넨도는 바로 그
부분에 태클을 걸면서 이제껏 도저히 볼 수 없었던 형태로 초콜릿을
디자인했다. 모양만 봐서는 건축을 위한 습작처럼 보인다. 아름답다는
감상보다, 독특한 모양을 하나하나 살펴보면서 그 안에 깊이 밴
다양한 시각적 형태를 맛으로 느낄 수 있다. 초콜릿을 집는 순간 이걸

다양한 구조로 디자인된 초콜릿

어떻게 먹는 게 좋을지 고민에 빠지게 될 것이다.

삶의 용품들에 대한 새로운 해석

판당고Fandango 향수병은 모서리의 각이 살아 있는 투명한 입방체 모양이 단조롭다. 그 때문에 병 안의 독특한 모양이 오히려 눈에 확 띈다. 분무 장치에 향수액을 전달하는 가느다란 튜브의 형태가 아주

판당고 향수병

인상적이다. 직선적이면서도 불규칙한 형태로 이루어져 기하학적인
병 모양에 분명히 대비된다. 작은 부분에 큰 변화를 주어 단조로운
향수병에 엄청난 시각적 효과를 이끌어내는 솜씨가 대단하다.
기능적으로는 큰 의미가 없는 처리이지만, 사소한 부분을 특별하게
만들어내는 넨도의 민주적인 미학은 사물을 보는 시각을 근본부터
다시 돌아보게 만든다.

여행 가방의 지퍼를 어느 지점에서든 어느 방향으로든 열
수 있다는 것은 획기적인 편리함을 가져다주는 발상이다. 넨도의
디자인은 이처럼 어떤 작은 부분도 그냥 지나치지 않고 새롭게

어느 방향에서나 열 수 있는 프로테카의 여행 가방

재해석해낸다. 가방의 모든 모서리를 지퍼가 돌아가도록 처리하는 비교적 쉬운 방식으로 여행 가방을 사용하기 편리하게 만든 동시에, 여행 가방이 수백 년 동안 지켜왔던 형태 구조를 단번에 바꾸어버렸다. 생각을 조금만 바꿔도 일상용품을 전혀 다른 방식으로 사용하게 하는 디자인이 가능하다는 것을 입증하는 디자인이다.

싱가포르의 디자인 회사를 위해 만든 이 가구는 공예와 디자인의 경계를 재고하게 만든다. 동남아시아의 전통적인 공예방식과 대나무 재료를 가구 구조에 적용하여 독특한 느낌의 의자를 만들었다. 대나무의 쿠션을 등받이에 응용한 것은 기능적 해결이면서, 공예의 손길을 감촉하게 해주어 기능과 정서 양쪽을 모두 만족시킨다.

모로소를 위해 디자인한 의자 <플로트Float>는 의자 구조의 일부를 상판과 연결하지 않고 공중에 띄워놓은 것처럼 만들어 시적인 멋을 표현했다. 네 개의 파이프 다리 중 두 개에만 상판을 연결함으로써, 구조적으로는 효율적이지 않은 듯 보여도 작은 가구를 통해 마음이 살짝 움직이는 경험을 하게 만든다. 이 정도면 재료나 구조적 낭비가 조금 있어도 용인할 수 있겠다. 아니, 그 낭비가 더 큰 가치를 가져다주니 고마워해야 할 것 같다.

이처럼 넨도의 디자인은 단순한 형태 안에 삶의 철학적 가치들을 새겨 넣는다. 그래서 눈에 보이는 디자인을 넘어 눈에

인더스트리플러스를 위한 가구

보이지 않는 삶을 투시하게 만든다. 어떻게 살아야 할지 정답을 주지는 않지만, 정답을 찾아가게 만든다.

〈플로트〉

사토 오오키

1977년 캐나다 출생. 2000년 와세다대학 이공학부 건축과를, 2002년 같은 학교 대학원을 졸업하고 넨도를 설립했다. 2006년 밀라노 지사를 설립하고, 쇼와여자대학교와 와세다대학에서 강의했다. 2006년 '100명의 존경받는 일본인'에 선정되었다. 현재 푸마, 스타벅스, 마르니, 드리아데 등 다양한 브랜드와 협업 중이다.

16

도시를 살린
조형감각

프랭크 게리

Frank O.
Gehry

세상에서 한 번도 선보인 적이 없는 유형의 건축물이 전 세계의
이목을 집중시키면서 등장했다. 바로 스페인 빌바오시에 지어졌던
구겐하임미술관이었다. 미국 뉴욕에 있는 유명한 구겐하임미술관의
분점이었다. 미술관이기는 한데 도저히 건물이라고 할 수 없는
모습이었다. 땅으로부터 수직으로 우뚝 솟아 있어야 할 건물이 땅을
타고 옆으로 길게 휘어져 있었고, 벽과 천장이 있어야 할 곳에는
그런 구분 없는 번쩍거리는 커다란 휘어진 덩어리가 있을 뿐이었다.
티타늄판들로 덮인, 마음대로 생긴 이 덩어리는 흡사 우주에서
떨어진 미확인 비행체나 외계 생물체처럼 보였다.

이 건물을 설계한 사람은 프랭크 게리. 1980년대 전후 해체주의
건축으로 유명했던 건축가였다. 1980년대부터 해체주의적 건물이
디자인되기는 했지만, 이런 희한한 건물이 커다란 주목을 끈 것은
처음이었고, 곳곳에서 수많은 여행자들이 이곳을 찾게 되었다.

건축의 새 역사를 열다

이 건물이 들어선 빌바오시는 스페인의 북부에 있는 조그마한 도시로
철광산이 있던 탓에, 산업화가 시작된 19세기부터 제철소와 조선소
같은 중공업 시설들이 들어서서 활황을 누렸다. 하지만 1980년대에
이르러 철광이 고갈되자 도시는 퇴락했고, 바스크 분리주의자들의

테러 등이 겹치며 몰락의 기로에 놓였다. 빌바오 정부는 미국의 구겐하임 재단과 협조하여 미술관을 비롯한 공연장을 이 도시에 유치하기 위해 적극 나섰다. 그 결과가 대박을 터뜨렸다.

이 미술관 건물 하나로 소멸해가던 빌바오시는 단박에 재기에

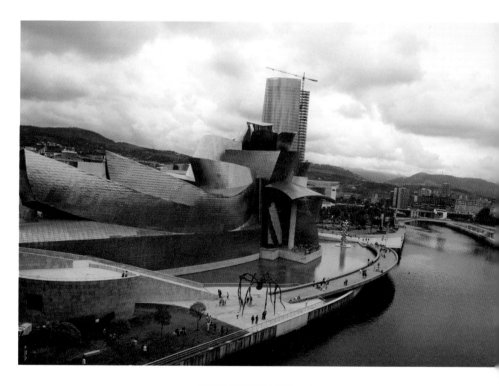

빌바오 구겐하임미술관(1997)

성공했고, 떠나가는 시민들로 텅 비어가던 지역이 순식간에 생동감을
얻었다. 건물 하나로 도시 하나가 재생되는 기적이 일어난 것이었다.
이 건물은 단지 희한한 모양뿐만 아니라, 강력한 사회·경제적 효과로
만방에 알려진다.

　　이제 건축은 단지 건물로 존재하는 것이 아니라 지대한 사회적
영향력을 미치는 것이 되었다. 최근 올림픽이나 월드컵 등 국제
행사가 이루어지는 도시마다 반드시 빼어난 건축물들이 상징물처럼
세워지는 것은 모두 이 구겐하임미술관의 영향이다. 그런 점에서 이
건물은 건축의 역사가 되었다.

　　프랭크 게리의 건축물은 이미 오래전부터 준비되었다.
1989년에 만들어진 비트라 뮤지엄Vitra Museum을 보면
프랭크 게리의 명성이 거저 얻어진 것이 아님을 알 수 있다.
이 건물의 디자인적 묘미는 우리에게 익숙한 박스 형태의
건물을 완전히 해체시켰다는 데 있다. 이전까지만 해도 건물은,
모더니즘적·기능주의적인 건축물이 아니라 해도 수직으로 반듯하게
올라간 벽과, 수평으로 덮인 지붕이라는 구조에서 크게 벗어나지
않았다. 하지만 이 건물에서는 계단이 건물 바깥에서 휘어져
올라가고, 다락방이 건물 바깥에 붙어 있고, 창문이 건물 벽 바깥으로
돌출되어 있다. 반듯한 벽은 초현실주의 화가 달리Salvador Dali의
그림처럼 휘어져서 돌아가고 있다.

　　프랭크 게리는 건물이 가져야 할 벽과 지붕과 그 외 모든

기본적인 것들을 해체하면서 완전히 새로운 구조의 집을 만들었다. 건물의 형태뿐 아니라 건물에 대한 선입견들까지 다시 만들었다고 할 수 있다. 이런 시도들이 나중에 빌바오의 구겐하임미술관으로 확장된 것이다. 프랭크 게리는 이런 건축을 통해 건물이 삶을 담는 기계에 그치지 않고 하나의 생명체, 삶을 잉태하는 유기적 산물이라고

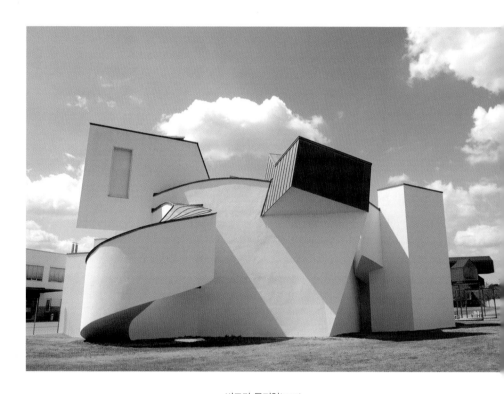

비트라 뮤지엄(1989)

말하려 했던 것 같다. 마치 지구를 기계가 아니라 하나의 유기체라고 주장한 가이아 이론자들을 연상케 한다. 무표정한 시멘트 덩어리가 아니라 하나의 생명체를 만들려 했던 프랭크 게리의 건축물이 21세기로 접어드는 시점부터 설득력을 갖게 된 것이다.

시대를 앞서는 예술

구겐하임미술관 바로 전에 만들었던 <댄싱 하우스Dancing House>는 이전의 모더니즘 건축에 대한 비판에 좀 더 치중해 있다. 프라하에 지어진 이 건물은 마치 운석을 맞아 찌그러지기라도 한 것처럼 보인다. 이것이 보험회사 건물이라는 사실이 아이러니하게 여겨질지도 모른다. 이 유기적인 형태는 이후 그의 건물이 나아가는 방향을 미리 알려주는 듯하다. 건축에 대한 프랭크 게리의 태도와 생각이 잘 표현된 건물이다. 그는 구겐하임미술관 이후로 이런 유기체적인 건축을 확장한다.

구겐하임미술관 직후에 만들어진 월트 디즈니 콘서트홀에서는 보다 암시적이고 파격적인 시도를 했다. 건축물이라고 느낄 만한 부분이 거의 없고, 조각적인 형상도 알아보기가 어렵다. 무엇을 만들었는지 헛갈리는 휘어진 조각들이 얼기설기 세워져 있다. 땅 위에 강건하게 서 있다기보다 임시로 세워놓은 건축 재료처럼

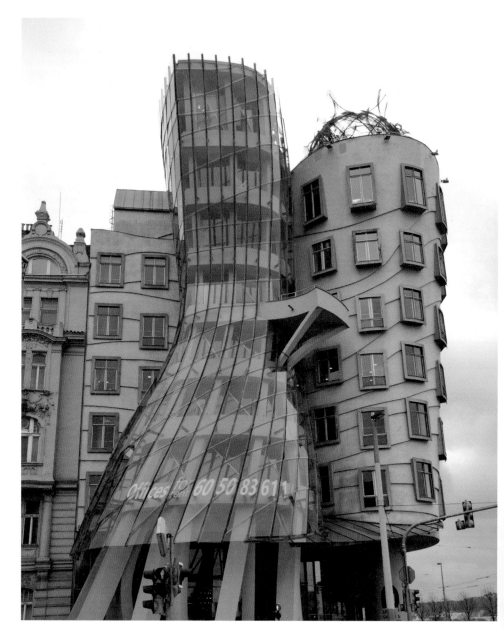

〈댄싱 하우스〉(1996)

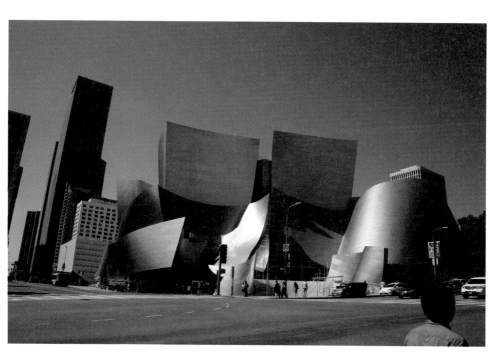

월트 디즈니 콘서트홀(2003)

보인다. 프랭크 게리는 이 건물의 형태를 바람을 맞은 옛날 범선의 돛대 모양에서 착안했다고 했다. 그러나 그보다는, 건물의 단단한 구조를 깨고 유기적으로 흐르는 형상의 건축물을 만들었다고 보는 것이 맞을 것 같다. 덕분에 건물이 아닌 추상 조각이나 자연물 같은 존재감을 얻고 있다.

루이뷔통 재단 건물은 투명 소재로 만들어져, 번쩍이는 소재로 이뤄진 유기적인 건물에 비해 유기적 성격이 더 강해졌다. 형태는 기존의 해체적인 역동성을 가지면서도 하나의 덩어리를 유지하고 있어 이전처럼 비판적이고, 다소 방임적인 경향에서 벗어나 유기적

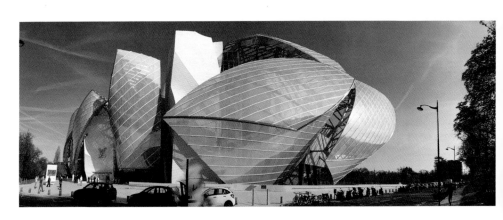

루이뷔통 재단(2014)

중심을 지닌다는 점이 좀 다르다. 이 건물에 이르러 프랑크 게리의 건축이 딱딱한 건물을 완전히 뛰어넘어 하나의 유기적인 생명체가 되고 있음을 느낄 수 있다.

이 건축가는 건축물만이 아니라 가구도 디자인했다. 건축가로 아직 부각되기 전에 그는 가구들을 디자인해 그 공백을 메우기도 했는데, 그의 난해한 건축이 이미 잠재되어 있다는 것을 알 수 있다.

유기적 조형 세계의 탄생

재생용지로 만들어진 <위글Wiggle> 의자는 저렴하게 판매하기 위한 디자인이면서, 동시에 환경을 생각하는 디자인이다. 골판지는 종이를 재활용한 재료지만 색깔과 형태가 자유롭지 않다. 나무나 금속, 플라스틱 등에 비해 견고하지도 않다. 따라서 일회용이나 포장 박스 등에 많이 쓰이는 이런 재료로 의자를 만든다는 것은 모든 면에서 쉽지 않은 일이다. 그럼에도 프랑크 게리는 일찌감치 이런 불리한 재료로 <위글>을 디자인해 눈길을 끌었다. 등받이에서 아래의 몸체 부분까지 하나의 선적인 구조로 울렁거리면서 흘러 내려오는 형태가 인상적이다.

이런 모양이 체중을 견디고, 몸을 편안하게 받쳐주는 의자가 된 다는 것이 신기해 보이지만, 물리적으로 불가능해 보이진 않는다. 얇

〈위글〉 의자(1972)

은 골판지들을 횡으로 두껍게 적층해놓아 체중 정도는 끄떡없이 견딜 수 있을 것 같다. 이 구조적인 안정감을 바탕으로 의자 형태를 유기적인 곡선의 흐름으로 만든 그의 감각에서 이후에 나타날 유기적인 건축의 모습이 상상된다.

　<위글>과 마찬가지로 재생용지로 디자인한 의자 중 하나가 <리틀 비버Little Beaver>이다. 프랭크 게리의 의자 중에서 많이 알려진

〈리틀 비버〉 의자(1980)

이 의자는 골판지를 다소 거칠게 잘라 붙였기에 모양이 깔끔하지는 않다. 그러면서 반듯하지 않은 모양에서 우러나는 형태가 미완성으로 보이기보다는 유기적으로 느껴진다. 따라서 거칠면서도 매력적이다. 비정형적이고 불규칙한 형태로 표현되는 그의 조형 세계가 이미 이때부터 준비되어 있음을 느낄 수 있다.

이처럼 프랭크 게리는 오랜 시간 동안 수많은 시도들을 통해 축적된 건축적 가치를 구현하는, 세계 최고의 거장 건축가로서 활약하고 있다. 그의 건축을 형태에만 치우친 감각적인 것으로 보는 경우도 있는데, 이전의 건축들과 완전히 다른 방향의 이런 유기적인 건축이 만들어지기 위해선 선입견에 대한 과감한 도전, 그리고 무엇보다 뛰어난 실력과 훈련이 필요하다는 사실을 기억해야 한다. 그는 단지 희한한 건물을 디자인한 사람이 아니라 21세기의 새로운 건축의 길을 연 사람이다.

프랭크 게리

1929년 캐나다에서 태어나 16세 때 로스앤젤레스로 이주했다. 트럭 운전사로 일하면서 로스앤젤레스 시티칼리지Los Angeles City College를 다니다가 서던캘리포니아 대학교University of Southern California로 편입하여 건축을 전공하고 이후 하버드대 디자인대학원GSD에서 도시계획을 공부하다가 중도에 그만두었다. 로스앤젤레스에서 빅터 그루엔 설계사무소Victor Gruen Associates에서 잠시 근무했다. 골판지 의자를 '이지 에지스Easy Edges'라는 이름의 시리즈로 내놓아 인기를 얻었으나, 건축가

로서의 명성에 금이 갈 것을 염려하여 3개월 만에 생산을 중단했다. 1987년에 '익스페리멘탈 에지Experimental Edge'라는 골판지 가구 라인을 다시 발표했고, 다양한 분야의 예술가들과 교류했다. 1989년 건축계의 노벨상으로 불리는 프리츠커상을 수상했다. 21세기에 접어들면서 점차 해체주의적인 건축에서 유기적인 질서를 가진 건축으로 변모 중이다.

17

신세계를 보여주는
유기적 형태

자하 하디드

Zaha
Hadid

아쉽게도 지금 우리와 같은 행성에 살고 있지는 않지만, 동대문디자인플라자DDP를 디자인한 건축가로 유명한 자하 하디드는 반드시 살펴봐야 할 디자이너이다. 그녀가 없었다면 21세기의 디자인은 에너지를 얻기 어려웠을 것이고, 세계는 아직도 20세기적 디자인에서 헤어나지 못했을 것이다. 여성이고, 이라크 출신이라는 불리한 여건에서 시작된 그녀의 건축은 위대한 명작을 넘어서, 이제 전 세계 디자인을 새로운 세계로 밀고 가는 21세기 디자인의 엔진이 되고 있다.

자하 하디드는 건축가로 많이 알려져 있지만, 다양한 분야에서 많은 디자인을 작업했던 스펙트럼이 넓은 디자이너였다. 건축이 아니더라도 대단한 디자이너로 추앙받았을 것이다.

21세기 디자인의 신세계를 인도하다

자하 하디드가 디자인한 바bar는, 건축에서의 조형 언어가 그대로 실내 디자인에 반영되어 있어 마치 하나의 작은 건축물을 보는 것 같다. 바를 벽에 붙여 만들지 않고, 건물 한가운데에다 조각 같은 오브제 형태로 디자인한 것이 특이한데, 마치 우주에서 막 날아온 외계 우주선처럼 보이기도 한다. 직선이 하나도 없고, 모든 부분들이 자유롭게 날아다니는 듯한 모양이다. 규칙 없이 혼란스러워

보이면서도, 곡면들의 어울림과 유기적인 형태가 자아내는 조형적 힘이 대단하다. 압도적인 카리스마를 내뿜는, 자하 하디드의 디자인 경향을 압축해서 잘 보여주는 디자인이다.

실내 바 디자인 〈홈 하우스 런던〉(2008)

유기적인 모양의 소파 <문 시스템Moon System>도 충격적이다.
일반적인 형태가 아닌, 규칙이라고는 전혀 찾아볼 수 없는 비대칭
형태에, 소파라기보다는 조각 작품처럼 보인다. 어느 벽에도 맞춰지지

유기적인 모양의 소파 〈문 시스템〉(2007)

않는 형태라 실내에 어떻게 두고 써야 할지 난감해질 수도 있다. 아마도 엄청나게 넓은 저택에서나 쓸 수 있을 것 같다.

그렇다고 해서 이 소파가 화려하거나 귀족적인 것은 아니다. 질서 없이 자유분방한 모양이 거대한 바위처럼 다가오기도 한다. 소파에 앉으면 계곡물도 보이고, 나무숲도 보일 것만 같다. 불규칙한 자하 하디드의 디자인이 전혀 혼란스럽지 않고, 매력적으로 다가오는 것은 이 때문이다. 그녀의 디자인은 건축을 넘어서, 작품을 넘어서, 자연에 가 닿는다.

<아쿠아 테이블Aqua Tabel>은 실내에서 사용하는 테이블임에도 불구하고 전혀 테이블처럼 보이지 않는다. 일단 윗면에서부터 몸체 전체가 역시 직선이 하나도 없는 유기적인 형태이다. 바닥 쪽의 세 개의 지느러미 같은 구조도 인상적이고, 푸른색이 감도는 윗면의 흐르는 듯한 모양도 인상적이다. 이 테이블의 이름을 생각하면 테이블 윗부분을 왜 이렇게 만들어놓았는지 이해가 된다. 반투명의 재질로써 비정형적으로 만들어진 모양은 흐르는 강을 그대로 옮겨놓은 듯하다. 하류쯤일까? 느리게, 하지만 힘을 머금고 깊게 흐르는 듯한 곡률은 완만한 땅의 기울기에 따라 천천히, 우아하게 흐르는, 곧 바다를 만날 것 같은 강의 모습으로 보인다. 테이블 아래쪽, 세 개의 받침대가 붙어 있는 부분은 마치 물의 깊이를 보여주는 느낌이다. 그래서 우아하게 흐르는 강의 느낌을 더욱 강화한다.

조각 같은 〈아쿠아 테이블〉(2005)

아랫부분의 구조를 보면 마치 물방울이 흘러내리는 것 같은 분위기로 만들어져 있다. 흐르는 곡면의 아름다움이 매우 인상저이다. 실내에서 사용하는 테이블을 강 같은 자연으로, 조각 작품 같은 아름다운

〈제네시〉 램프(2009)

형태로 해석한 자하 하디드의 디자인 철학이 참으로 신선하고 강렬하게 다가온다.

<제네시Genesy> 램프는 자하 하디드의 조형성이 다소 심플한 구조로 표현되어 있다. 언뜻 보면 무척 복잡해 보이지만, 전체 구조가 마치 코브라가 머리를 쳐들고 있는 듯한 모습으로 단순하게 만들어져 있다. 그러면서도 그 구조 안에 여러 부분들이 복잡하게 만들어져 있어, 단순함 속의 복잡함, 그것이 이 디자인의 중요한 묘미라고 하겠다.

세련된 곡선들의 어울림이 매우 역동적이면서도 힘이 넘쳐 보여 동아시아적 미학 용어로 아주 '기운생동'해 보인다. 바닥과 머리 부분이 대칭적인 구조로 되어 있어 복잡하고 화려해 보이는 형태에 안정감을 부여한다.

자하 하디드가 디자인한 조명 중에서 가장 눈에 띄는 것은 샹들리에 <보르텍스Vortexx>다. 어디에도 직선적이거나 규칙적인 부분 없이 전체가 동굴의 종유석처럼 하나의 유기적인 흐름을 가진 덩어리로 디자인되었다. 형태의 흐름이 지닌 에너지가 먼저 눈에 들어온다. 조명에 대한 모든 선입견을 붕괴시키는 디자인이다. 작은 조명등일 뿐이지만 시각적 충격과 인지적 충격의 정도는 웬만한 크기의 건축물에 비할 바가 아니다. 기존의 디자인이니 상품에 대한 선입견을 깨는 것을 넘어, 이전의 믿음 체계, 특히 기능적인

〈보르텍스〉 샹들리에(2005)

디자인이나 입방체 모양의 모던 건축에 대한 근본적 비판을 저변에 깔고 있기에 더 심오하게 다가온다. 막연히 부수거나 놀라게 하는 것이 아니라, 역사적 당위성을 외치며 기존의 선입견을 새로운 원리로 붕괴시키기 때문에 의미가 크다. 자하 하디드는 이런 디자인을 통해 다듬어지지 않은 자연으로 우리를 인도하고, 문명을 발전시킨다.

역사적 당위성을 외치며 선입견을 깨다

자하 하디드가 라코스테Lacoste를 위해 디자인한 이 부츠는 송아지 가죽으로 만들어졌다는 것을 믿기 어렵다. 1,000컬레 한정 생산으로 만들어진 이 신을 신으면 스프링 모양의 신발 몸체가 발을 인체공학적으로 감싸며 멋진 모습을 연출한다. 일상적으로 신는 신발까지 이렇게 획기적인 모양으로 디자인한 솜씨는 건축가를 뛰어넘어 해탈의 경지에 오른 예술가, 혹은 도인의 면모까지 풍긴다. 어떤 프로젝트를 맡겨도 상상을 넘어서는 결과를 만들어내리라는 기대를 하게 만드는 디자이너이다. 실험적인 디자인이면서도 가죽의 표면에 악어가죽처럼 요철을 주어 세련되면서도 고급스럽게 마무리한 격조도 높이 살 만하다.

　자하 하디드는 브라질의 신발 브랜드 멜리사Melissa를 위한

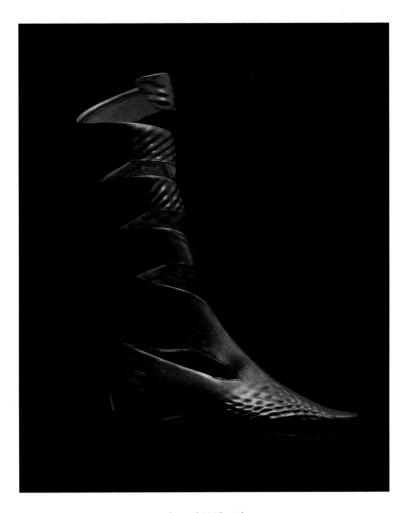

라코스테 부츠(2008)

플라스틱으로 만들어진 멜리사 슈즈(2008)

젤리슈즈도 디자인했다. 우주선 같기도 하고, 조각품 같기도 한 이 신발 역시 신발에 대한 선입견을 거장의 감각으로 붕괴시킨다. 새로운 신발에 대한 경험, 새로운 아름다움에 대한 체험을 가능하게 함으로써 21세기적 디자인의 맛을 느끼게 한다는 점 또한 이 신발에서 얻을 큰 가치이다. 자신의 건축세계를 압축해놓은 듯한 이 신발 모양은 유기적인 형태의 아름다움을 잘 보여준다. 그리고 이런 형태가 어디서 왔으며 어디로 가는지를 보여주기도 한다. 자연에서 왔으며 자연으로 간다는 것이다. 기하학적인 형태만 옳은 길이라고 주장했던 20세기 디자인에 대한 단호한 거부, 심미성의 다양한 가능성, 아울러 21세기의 디자인은 인간의 계산에만 의지하지 말고 자연과 하나 되어야 한다는 점을 말하는 디자인이다.

자하 하디드의 디자인이나 건축은 독특하고도 카리스마 넘치는 형태가 먼저 눈에 띄지만, 그 안에는 자연을 향한 예술가의 시선이 깔려 있다. 불규칙하고 강렬한 에너지로 가득 찬 그녀의 디자인은 자연의 속성을 잔뜩 머금고 있다. 그녀의 이런 디자인을 통해 세계 디자인은 자연의 가능성을 강렬히 인식하게 되었고, 그녀가 가리키는 방향으로 발걸음을 옮기고 있다. 비록 지금 이 세상에 없는 디자이너지만, 그녀의 디자인들은 여전히 현대 디자인이 가야 할 길을 가리켜 보이고 있다.

자하 하디드

1950년 이라크에서 출생. 1972년부터 AA 스쿨에서 건축을 수학했고, 1977년 네덜란드 로테르담의 메트로폴리탄 건축 사무실에서 일했다. 1988년 뉴욕 현대미술관 전시 '건축의 해체주의'에 참여했고, 1989년 런던에 '자하 하디드 아키텍츠'를 오픈했다. 1991~1993년에 비트라 소방서, 2001~2005년에 라이프치히 BMW 공장 관리동, 1998~2010년에 MAXXI 로마 현대 미술관, 2003~2010년에 광저우 오페라하우스, 2007~2013년 동대문디자인플라자를 디자인했다. 2016년 3월, 기관지염 치료 중 심장마비로 사망했다.

18

일상에서
예술의 감흥에 빠지다

잉고 마우러

Ingo
Maurer

디자인이 무엇인지에 대해, 디자인에 종사하는 사람들이든 디자인을 사용하는 사람들이든 부딪침 없이 합의하는 부분은, 디자인이란 쓰임새를 위해 존재한다는 것이다. 이것은 종종 작가의 자유로운 개성과 주관이 중심인 순수미술과 대비되면서, 디자인은 그런 예술과는 다르다는 것으로 귀결되곤 했다. 그런 탓에 디자인은 사회를 위해 의미 있는 것을 창조하는 일, 혹은 사람들의 편의에 헌신하는 일인 것처럼 과대 포장되어, 상업적 가치나 생산활동 안으로 강력히 포섭되기도 했고, 그 외의 가치 세계와는 단절되었다고 여겨지기도 했다.

독일의 조명 디자이너 잉고 마우러는 디자인에 대한 이런 낡은 해석을 완전히 붕괴시켜, 디자인이 얼마나 위대한 예술이 될 수 있는지를 몸소 보여준 디자이너다.

부서진 식기 조각들과 나이프, 포크 같은 식도구들이 멋진 조명 재료가 될 수 있다는 사실을 제대로 보여주는 <포르카 미세리아Porca Miseria> 조명은 일단 눈으로 보는 것만으로 압도적인 놀라움에 빠지게 만든다. 웬만한 설치미술품을 능가하는 모양은, 플라스틱이나 금속으로 대량생산 된 것만 디자인이라고 여기는 사람들에게 매우 당혹감을 준다.

조명으로서 해야 할 일에서도 모자람이 없기 때문에 이것을 디자인 바깥으로 몰아낼 수는 없다. 오히려 이 조명은 상식적인 조명들이 하지 못하는 기능까지 더하고 있다. 이 조명의 파격적인

부서진 식기 조각들로 만들어진 조명 디자인 〈포르카 미세리아〉

모습은 보는 사람들에게 정신적 충격을 줌과 동시에 높은 파고의 감동에 휩싸이게 만든다. 미학에서 말하는 예술적 감흥에 빠지게 만드는 것이다.

구체적으로 이 샹들리에는 분위기 있는 빛으로 주위를

밝혀주면서도 주변 공간을 대단히 초현실적으로 만든다. 엄밀히 말하면 이 조명을 구성하는 깨진 접시 조각들은 폐기물들이다. 당장 쓰레기봉투에 넣어야 할 것들이다. 그런데 그런 것들이 완전히 다른 용도의 물건으로 재탄생하고 있다. 단순한 재활용이 아니라 속성이 다른 존재로 재탄생한 것이다. 허공에서 폭발하는 듯한 접시 조각들이 최신의 조명이 된다는 것은 꿈에서나 가능한 일이 아닌가. 그렇게 이 조명등은 주변의 상식적인 물건들과 강렬한 대비를 이루며 초현실적으로 두드러져 보인다.

이 위태롭고 강렬해 보이는 조명에서 느껴지는 고전적인 분위기도 놓쳐서는 안 될 부분이다. 비록 깨지기는 했지만, 세라믹 도자기에 스며 있는 귀족문화의 역사성과 클래식한 모양은 위태로움과 강렬함을 가볍게 우아함으로 바꾸어버린다. 그러니 누가 이 조명을 예술품이 아니라고 할 수 있을까. 잉고 마우러의 이런 디자인은 이미 오래전에 예술과 디자인의 구분을 무력화했고, 삭막한 기능주의 위에 감동을 수혈해왔다.

기능과 감동을 동시에

<제텔즈 6 ZETTEL'Z 6> 조명을 이루고 있는 재료라고는 철사와 그 끝에 끼워진 문방구용 집게, 그리고 그것에 달린 조그마한 메모지가

메모지와 문방구용 집게만으로 탁월한 개념을 표현하는 잉고 마우러의 조명 〈제텔즈 6〉

전부이다. 예쁠 것도, 귀할 것도 없는 재료들로 만들어졌고, 급하게
갈겨쓴 듯한 메모지들이 어지럽게 붙어 있을 뿐인데도 이렇게 멋진
샹들리에가 만들어지다니 놀라지 않을 수 없다. 무엇보다, 책상 위에
널브러져 있을 때는 휴지통에 들어갈 1순위를 확보한, 보잘것없는
소모품인 메모지가 이 집게에 끼워지는 순간부터 귀하디귀한
조명등의 몸체가 된다는 것은 정말 대단한 일이다.

　　디자이너의 멋진 스케치나 명필로 아름답게 쓴 것이 아니라,
아무렇게나 휘갈겨 쓴 종이들이 끼워진다는 점이 이 조명을 더
고귀하게 만드는 것 같다. 디자이너는 단지 철사에 집게만 달아놓을
뿐이고 쓰는 사람들이 메모지들을 모아 마치 크리스마스트리를
꾸미듯 집게를 채워나감에 따라, 그 어떤 장식보다도 더 화려해
보이는 조명이 완성된다.

　　디자인에 녹아들어 있는 개념과 실험성은 앞서 살펴본
조명등에 뒤질 게 없고, 웬만한 순수미술에도 전혀 뒤지지 않는다.
그럼에도 불구하고 관념적으로 보이지 않고, 순수예술품이 흔히
지니는 심미적 거리감도 느껴지지 않는다. 그것은 아무래도 우리의
평범한 일상생활을 이 조명이 적극적으로 끌어안기 때문일 것이다.

　　조명을 위해선 어둠이 필요하다는 그의 말처럼, 어두운
가운데에서 흘러나오는 빛들이 자아내는 초현실적인 분위기는
매력적이고 감동적이다. 깊은 통찰에서 나오는 안목이랄까. 디자인은
무조건 기능적이고 상업적이어야 한다는 선입견이 팽배해 있는 우리

사회에 교훈을 제시한다. 디자인의 경쟁력이 마케팅이 아니라 통찰력, 세계를 보는 깊은 눈에서 오는 감동이란 것을 입증하고 있다.

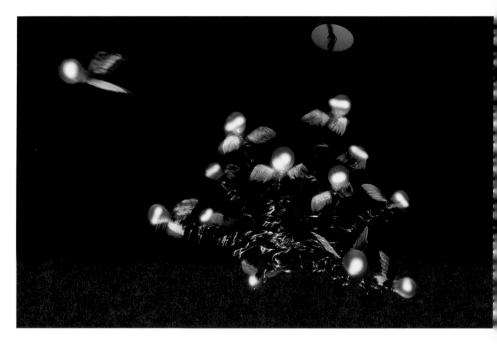

전구에 날개를 달아 디자이너 자신의 이름을 날리게 한 문제의 조명 〈루첼리노〉

통찰력으로 빚어내는 디자인

백열전구가 날아다닌다. 그것도 날개를 달고. 이것저것 꿰맞춘다 해서
무조건 예술작품이 되는 것은 아니다. 하지만 어떤 경우에는 별것
아닌 것들을 꿰맞춰놓은 것 같은데도 예술작품이 되는 경우가 있다.
잉고 마우러의 조명 <루첼리노Luchellino>가 그렇다.

알전구에 소켓. 더할 것도, 뺄 것도 없이 가장 최소의 조건만
갖춘 조명이다. 못 살던 시절, 이것에만 의지해서 어슴푸레한 저녁을
보내기도 했던 추억을 떠올릴지 모른다. 계급으로 보자면 조명
중에서도 가장 하층에 속한다. 그런데 여기에 새의 날개를 갖다
붙이면서 이런 선입견이 뒤집어진다.

조형적으로나 속성으로나 알전구와 날개는 연관성이 없다.
연관성 없는 물건들의 조합은 어색해 보이거나 과도한 대비감으로
보는 사람들의 눈만 자극하는 어설픈 콜라주에 그치고 말기
쉽다. 인사동을 배회하는 예술작품들이 대체로 그러다가 생을
마친다. 그러나 알전구와 날개라는 이 어울릴 것 같지 않은 조합은
디자이너의 손을 거쳐 탁월한 은유와 상징을 양산하며 그것이 속한
공간을 초현실적으로 승화시킨다. 천장과 전깃줄의 속박으로부터
벗어나 자유롭게 비행하는 전구의 초현실적인 장면을 보는 색다른
경험에 더해, 마치 우리 사신이 그렇게 사유로이 비행하는 듯한
대리만족까지 느낄 수 있다. 꽉 짜인 사회에서 백열전구처럼

살아가는 우리에게 해방감을 주기도 한다. 덕분에 이 조명은 설치미술의 어설픈 흉내라는 혐의를 완전히 떨쳐버리고, 우리의 머리 위가 아니라 마음속으로 덥석 안긴다.

예술작품다운 자유로운 모습을 지녔으면서도, 조명으로서 기능을 수행하는 데 전혀 모자람 없는 어엿한 디자인이다. 이런 디자인을 놓고 예술이냐 디자인이냐를 구분한다는 것은 얼마나 의미 없는 일인가. 예술이면서도 얼마든지 디자인일 수 있다. 중요한 것은 그 구분을 넘어, 우리에게 감동을 가져다주고 세상을 보는 눈을 다르게 만들어준다는 점일 것이다.

예술과 디자인을 넘나들며

이름부터 파격적이고, 의미심장한 조명 <브레이킹 붓다Breaking Buddha>는 디자인인지 작품인지 훨씬 더 구분하기 어려운 디자인이다. 부처 얼굴인 듯한 모양들을 붙여놓아 그로테스크하게 보일 수도 있는데, 덕분에 조명 전체가 엄청나게 강렬해 보인다. 독일의 디자이너가 뜬금없이 아시아의 고전적 이미지를 차용한 것이 특이하다. 이 조명은 단지 기능성이나 상품성이 아니라 문화인류학적 가치를 환기시킴으로써 디자인의 범위와 수준을 바꾸고 있다. 조명 하나를 가지고 다양한 가치의 세계를 누비고 다니는 디자이너의

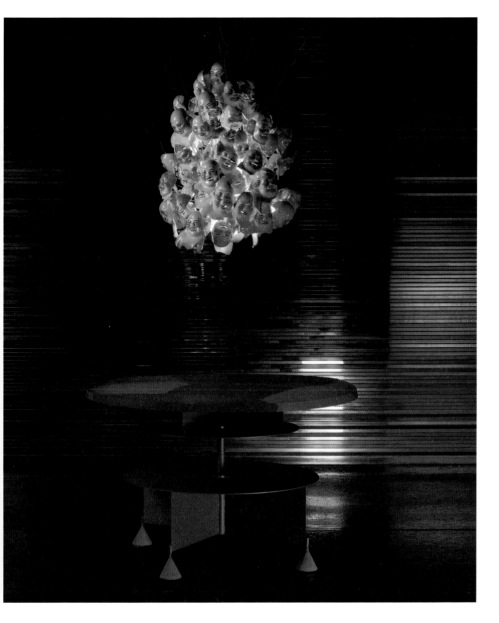

〈브레이킹 붓다〉

세계관과 지적인 솜씨가 감탄스럽다.

이런 파격적이고 멋진 조명들을 디자인한 잉고 마우러는 원래 독일과 스위스에서 타이포그래피를 공부하고 그래픽 디자이너로 활약하다가 조명 디자이너로 급선회한 특이한 디자이너였다. 어쩌면 그래픽 디자인과 조명 디자인의 경계뿐 아니라, 디자이너라는 조건도 넘어서 인문적 교양을 디자인으로 표현했던 철학자가 아니었을까 싶다. 잉고 마우러는 디자인이 예술인가 아닌가라는 열띤 논쟁을 무의미하게 만들면서, 디자인이 예술의 경지에 이르렀을 때 사람들에게 어떤 깨우침을 줄 수 있는지를 몸소 보여준 진정한 거장이었다고 할 수 있다.

디자인은 무조건 기능적이고 상업적이어야 한다는 믿음이 팽배하던 시대를 용기 있게 헤쳐나와 새로운 디자인의 세계를 열어주었던 잉고 마우러는, 아쉽게도 지금 우리와 세상을 함께하고 있지는 않지만, 그가 열어놓은 또 다른 세계로 인해 많은 이들이 디자인을 즐겁고 의미 있는 것으로 받아들이고 있다.

잉고 마우러

1932년 독일 콘스탄츠호수의 라이헤나우섬에서 출생. 1960년 미국으로 이전하여 뉴욕과 샌프란시스코에서 프리랜서 그래픽 디자이너로 활약했다. 1963년 독일로 귀환하여 조명 회사 '디자인 엠Design M'을 설립했고 이는 나중에 잉고 마우러 유한 책임회사Ingo Maurer GmbH가 되었다. 1989년 날개 달린 전구 〈루첼리노〉를, 1994년

〈포르카 미세리아〉를 디자인했다. 1998년 뮌헨 베스트프리트호프 전철역 조명을 디자인했고, 1999년 이세이 미야케Issey Miyake 패션쇼를 위한 조명을 디자인했다. 2006년 런던 왕립예술대학 명예박사가 되었다. 2019년 10월 뮌헨에서 사망했다.

19

옷이 무엇인지
생각하게 만들다

이세이 미야케

Issey
Miyake

바이러스가 세상을 덮은 이후로 그간 지속되었던 모든 것들이
막을 내리고, 좋든 싫든 새로운 시대가 열리는 것을 느낀다. 디자인
분야에서도 마찬가지인 것 같다. 시대의 멱살을 잡고 그야말로
홀로 '하드캐리'해왔던 위대한 거장들이 하나둘 떠나면서 한 시대가
지나가는 것을 절감하게 된다. 이세이 미야케三宅一生의 갑작스러운

항상 이세이 미야케의 옷을 입었던 자하 하디드

별세가 그렇다.

우리나라에서는 <바오바오> 백으로 유명한 디자이너로, 1970년대부터 세계 패션 디자인계를 이끌면서 충격적인 디자인을 멈추지 않았던 사람이다. 그의 디자인은 패션이라는 틀에만 갇히지 않고 수많은 디자인 분야, 수많은 예술 분야에까지 큰 영향을 미쳤다. 동대문디자인플라자를 디자인했던 자하 하디드가 그것을 잘 입증해준다.

만만치 않은 건축으로 세계를 강타한 디자이너였던 그녀는, 가장 많은 영향을 받은 사람으로 한 치의 주저함도 없이 이세이 미야케를 꼽았다. 항상 이세이 미야케의 옷을 입고 다니면서 그것을 입증했다. 애플을 만든 스티브 잡스도 이세이 미야케의 티셔츠만 입었던 것으로 유명하다. 그 외에도 많은 사람들, 특히 예술가들이 그의 디자인을 좋아했다.

예술가들이 좋아하는 디자이너

이세이 미야케의 매장 앞에만 가도 그 이유를 알 수 있다. 그의 패션 매장은 도저히 상업적인 물건을 파는 매장이라고 믿어지지 않을 정도로 예술적이다. 그는 이런 디자인을 꽤 오래전부터 해왔다.

'샤시코Sashiko'라는 천으로 만든 1972년의 패션을 보면, 그

패션 매장이라고 믿을 수 없을 정도로 예술적인 이세이 미야케의 매장 전경

옛날에 디자인되었다는 사실이 도저히 믿어지지 않는다. 당시 그는
패션의 중심이었던 파리에서 이런 디자인을 선보이면서 세계적인
명성을 이끌었다. 어쩐지 일본적인 느낌이 강렬하게 묻어나는 듯하다.
　1977년에 디자인된 이 헐렁한 옷은 입체 패턴으로, 즉 다양한
천조각들로 입는 사람의 몸에 꼭 맞는 옷을 만들었던 당시 이 패션
경향과 완전히 다른 방식으로 만들어졌다. 지금 시각으로 봐도

일본적인 이미지가 세련된 현대적 조형으로 표현된 이세이 미야케의 패션

옷 전체가 헐렁해서 자연스레 주름이 많이 지게 만들어진 패션

한 장의 모노 필라멘트 섬유에 붙어 있는 여러 개의 똑딱이 단추를 끼워서 만든 원피스 〈도브〉

신선하다. 거의 포대 자루처럼 큼직한 크로스 백도 옷의 헐렁함과 잘
어울린다. 지금은 이런 디자인이 그렇게 낯설지 않지만, 당시로서는
매우 아방가르드한 디자인이었다. 옷을 몸에 달라붙지 않게 헐렁하게
만들고, 주름을 피하지 않은 채 디자인하는 것은 일본을 비롯한
동아시아 전통 복식의 경향이었다. 그의 디자인에서는 항상 이렇게
일본의 전통이 은은하게 배어 나온다.

낚싯줄의 재료로 만들어진 얇고 탄력 있는 한 장의 천에 똑딱이
단추를 여러 개 고정시킨 다음 각 단추를 끼워서 원피스 형태로 만든
<도브Dove>는 이세이 미야케의 뛰어난 실험정신을 잘 보여준다.
한 장의 천으로 옷을 만든다는 아이디어도 남다르다. 이런 패션
디자인의 콘셉트는 왠지 일본의 종이접기 전통을 연상시킨다. 그리고
자연스럽게 휘어지고 주름지는 형태는 동아시아적 미학의 가치를
읽게 한다.

이세이 미야케는 파리 한복판에서 활동하면서도 이렇듯
줄곧 동아시아적 미학, 일본의 전통을 현대 패션에 구현하는 데
노력을 기울여왔다. 이 노력은 1990년대에 큰 성과를 거둔다.
바로 '플리츠플리즈Pleats Please'라는 섬유의 개발을 통해서였다.
주름치마와 같은 구조의 이 섬유는 특수처리를 통해 수축된 상태로
있다가 쉽게 늘어나기도 하고 바로 원래 형태로 수축되기도 하는
천이었다. 이 천으로 그는 일본의 전통 복식 구조를 완벽하게
현대적으로 재해석하게 된다.

동아시아 전통의 현대적 해석

우리의 한복이나 일본의 기모노는 구조적으로는 특징이 유사하다.
사이즈가 따로 없고, 입으면 입체가 되고 벗으면 평면이 된다. 한복이
아름다운 곡선으로 만들어졌다고 보는 것과는 완전히 다른 특징이다.
구조적인 측면에서 기모노와 한복은 사이즈에 대한 융통성과 평면과
입체를 오가는 존재론적 변신에 그 특징이 있다. 이세이 미야케는
전통 복식의 이런 특징을 플리츠플리즈로 완벽하게 현대화했다.

주름 구조로 된 플리츠플리즈 소재

천이 탄력을 지닌 채 늘어났다 줄어들었다 할 수 있으니 상의의
경우 앞뒤를 똑같은 형태로 만들어도 문제가 없었다. 여기에 더해 이
플리츠플리츠 옷은 그냥 둘둘 말아 보관할 수 있다. 주름이 펴지면 안
되기 때문에 오히려 구겨서 보관하는 게 좋다.

이 소재로 만들어진 옷이 등장하자 세계 패션계는 완전히
충격에 빠졌다. 똑같은 모양의 천 두 조각이면 멋진 상의가 되니,
이제껏 수많은 천 조각들로 몸에 맞는 옷을 만들어왔던 패션
디자이너들의 선입견이 무너져버린 것이다.

일단 이런 소재가 만들어지자 그는 이것을 활용해 기능적인
옷이 아닌, 아무도 상상해내지 못한 기발하고 조각 같은 옷들을
만들어내기 시작했다.

다음 페이지 사진에서 오른쪽 위의 사각형 천을 입으면
신기하게도 독특한 옷차림이 만들어진다. 일단 천이 움직임에
따라 늘어나니 하나도 불편하지 않다. 입었을 때의 차림은
옷이라기보다 조각품을 입은 듯하다. 기존의 옷이 절대 보여줄
수 없는 강력한 인상을 자아낸다. 가볍지 않고 예술적이다. 이런
디자인을 선보임으로써 그는 단지 패션 디자이너가 아니라 혁명적인
아티스트가 된다.

이후로 선보인 옷들은 모두 뛰어난 조각적 면모를 보여주었고,
다른 어떤 패션 디자이, 아니 어떤 창조 분야에서도 볼 수 없었던
혁명적인 가치를 드높였다. 무엇보다 일본의 전통, 일본 문화의

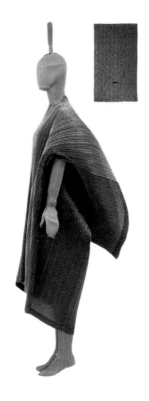

놀랍도록 조각적이면서도 기능적인 플리츠플리즈 소재의 패션

본질이 항상 깊게 배어 있다. 패션 디자인을 처음 시작할 때부터 마음에 두었던 목표를 이렇듯 완벽하게 실현하면서 세계적인 거장으로 올라섰다.

나중에는, 천을 납작하게 접어서 프레스한 다음에 이 천의 일부를 위로 당기면 마술처럼 원피스 모양이 만들어지는 디자인으로

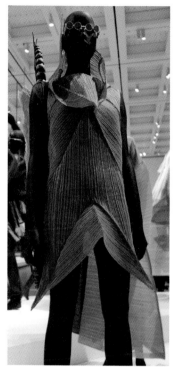

옷이면서도 조각적이고 실험적인 면모를 가득 보여주는 이세이 미야케의 패션들

패션의 본질을 거의 밑바닥까지 바꾸어놓았다. 일반적인 패션 디자이너들이 전혀 생각하지 못한 본질의 영역을 건드리며 옷의 가능성을 확장시키는 그의 솜씨는 거의 도사에 가까워 보인다.

평생을 전통적이면서도, 본질적으로 새로운 패션 세계를 탐구해가던 이세이 미야케는 얼마 전에 편안한 저세상으로 갔다.

납작하게 접힌 천을 들어 올리면 원피스가 되는 No.1

한동안 그의 빈자리가 크게 느껴질지 모르겠다. 아쉽게도 우리에게
그의 디자인은 <바오바오> 백 말고는 아직 제대로 소개되지 않은
듯하다. 비록 우리에게는 패션 브랜드로 먼저 다가왔지만, 이세이
미야케는 상업성을 한참이나 넘어선 존재로 세계 패션계에 우뚝 서
있고, 창조 활동에 종사하는 모든 이들에게 귀감이 되고 있다.

이세이 미야케

1938년 일본 히로시마 출생. 1964년 타마 미술대학Tama Art University 그래픽디자인과를 졸업했다. 1970년 이세이 미야케 디자인 스튜디오를 설립했다. 1973년 파리 컬렉션에 참가했고, 1977년 〈천 한 조각A Piece of Cloth〉을, 1979년 〈이세이 미야케 동방이 서방을 만나다East Meets West〉를 발표했다. 1980년 새로운 주름 방식을 실험하기 시작했고, 1983년 〈이세이 미야케 스펙터클: 보디 워크Body Work〉를 발표했다. 1990년 〈이세이 미야케 플리츠플리즈〉를 발표했고, 1993년 브랜드 '플리츠 플리즈 이세이 미야케'를 시작했다. 1997년 A-POC 프로젝트에 착수했고, 2004년 재단법인 이세이 미야케 디자인문화재단을 설립했다. 2007년 '21_21 디자인사이트'를 개설하여 디렉터에 취임했다. 2016년 도쿄 국립미술관에서 회고전을 열었고, 2022년 간암으로 사망했다.

20

실용과 미학 사이에
놓인 아름다움

필립 스탁

Phillippe
Starck

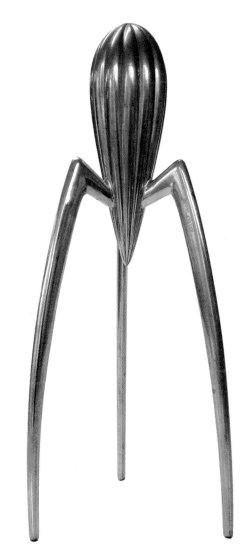

필립 스탁의 최고 히트작 〈주시 살리프〉(1990)

지금은 역사가 되어버린 감도 있지만 1990년대는 필립 스탁의
시대였다. 당시에 그를 세계 최고의 디자이너로 만들어주었던 것은
세 개의 긴 다리와 원추 모양의 몸체로 이루어진 레몬즙 짜는 도구
<주시 살리프Jucy Salif>였다. 둥근 쐐기 같은 알루미늄 덩어리에
가느다란 선적 구조의 다리가 붙은 모양이 세상에 등장하자마자
열화와 같은 인기를 얻었다. 첨단의 기술을 찾아볼 수 있는 것도
아니고, 뛰어난 기능을 가진 것도 아니었지만, 오징어 같기도 하고
곤충 같기도 한 그 모양이 어떻게 그토록 매력을 발산했는지 세계
디자인의 흐름을 완전히 뒤집어엎으면서 1990년대를 대표하는
디자인으로 등극했다. 디자이너 필립 스탁은 세계 최고의 위치에
올라 팝 스타에 육박하는 인기를 얻었다. 그 시대는 필립 스탁의
낭만적인 디자인으로 그럴듯 가득 찼었다.

사실 그의 디자인에는 분명한 부분이 별로 없었다. 말하자면,
꼭 필요한 기능을 가진 것도 아니고, 형태가 눈부시게 아름다운 것도
아니고, 무언가를 은유하는 것도 아니고, 그렇다고 그 모든 것들과
반대되는 것도 아닌, 이런 몽롱한 디자인은 이전 시대에는 찾아볼 수
없는 것이었다. 바로 그 모호함이 마치 <모나리자>의 미소처럼 보는
사람들로 하여금 더 많은 상상력을 발휘하게 만들었던 것 같다.

필립 스탁은 이 매력적인 모호함 안쪽에 항상 우아하고 격조 높은
프랑스의 아름다움을 심어놓았다. <주시 살리프>가 나오기 훨씬 이전에
디자인한 의자 <리처드 3세Richard Ⅲ>를 보면 쉽게 알 수 있다.

〈리처드 3세〉(1985)

모호함과 상상력

1483년에서 1485년까지 영국을 통치했던 리처드 3세의 이름이
붙은 이 의자는, 묵직한 볼륨감을 가지고 있어 이름처럼 고상하고
귀족적으로 보인다. 프랑스의 미테랑 대통령의 아파트에 넣기 위해서
디자인된 이 의자는, 앞에서만 보면 필립 스탁이 디자인했다기보다
옛날 의자를 그대로 가져다 놓은 것처럼 보인다. 그런데 의자의
뒤쪽은 원기둥 모양의 다리가 달랑 하나만 만들어져 있고 형태의
볼륨감도 대폭 축소되어 있다. 앞쪽에서는 고전주의적 의자의
웅장함이 표현된 반면, 보이지 않는 뒤쪽에선 다리와 볼륨감이
최소화된 것이다. 덕분에 이 의자는 지극히 고급스러운 고전주의적
이미지와 현대적인 이미지를 동시에 갖추고 있다.

그러한 고전주의적 접근은 플라스틱 의자 <로드 요Lord Yo>에서
더 발전되고 있다. 등받이와 팔걸이로 이어지는 고전주의적 곡면은
마치 베르사유궁에서 가져온 듯한 느낌을 준다. 직선이 하나도 없는
형태와 흐르는 곡면들이 유기적으로 만났다가 헤어지는 그 리듬감은
로코코 시대의 화려한 장식을 현대적으로 압축해놓은 것 같다.

그러면서도 의자 전체를 흐르는 군더더기 없이 매끈한 면들은
공기를 가르며 달리는 자동차나 항공기를 닮았다. 복고의 전략
속에서 현대성을 이중적으로 구현해놓은 디자인 솜씨가 참으로
대단해 보인다.

귀족적인 아름다움이 돋보이는 플라스틱 의자 〈로드 요〉(1994)

필립 스탁의 우아한 3차원 곡면이 초현실적으로 잘 표현된
것은 벽걸이 시계 <웨일Whale>이다. 희한하게도 시침과 분침만
있고 나머지는 모두 생략되었다. 넓은 곡면의 시침, 분침의 모양은
고래 꼬리 같은 느낌도 들고, 대양을 유유히 헤엄치는 고래의 유연한

시간을 헤엄치는 고래 〈웨일〉(1989)

아사히 비어홀 빌딩(1996~1997)

몸통을 닮은 것 같기도 하다. 시침과 분침의 움직임이 마치 어미 고래와 새끼 고래가 넓은 대양을 가로지르며 우아하게 헤엄치는 것 같기도 하다. 아마도 필립 스탁은 거대한 시간 속을 헤엄치는 벽시계를 디자인한 게 아니었을까 싶다.

필립 스탁의 디자인 중에는 건축도 있다. 일본 도쿄에는 그의 상징과도 같은, 소뿔 모양의 노란색 조형물이 얹힌 아사히 비어홀 건물이 있다. 멀리서 보면 거대한 조각 작품처럼 보이는데, 필립 스탁의 조형적 개성이 대단히 인상적으로 표현되어 있다.

이렇게 매력적인 디자인을 선보이면서 1990년대를 이끌어가던 필립 스탁은 21세기에 접어들면서 빠르게 내리막길을 걸었다. 은퇴설도 솔솔 나왔고 활동이 예전 같지 않았다. 자하 하디드나 프랭크 게리 같은 건축가들의 역동적인 유기적 형태들이 일반화되다 보니 필립 스탁의 얌전한 곡면이 눈에 잘 띄지 않게 된 것도 사실이었다.

그런 와중에도 <버블 클럽Bubble Club> 암체어 같은 디자인을 내놓으면서 특유의 세련된 전통성을 표현하기도 했다. 앞의 <로드 요> 의자가 여성적인 귀족미를 보여준다면 이 의자는 남성적인 고전미를 잘 보여주고 있다. 하지만 디자인 포스가 이전의 디자인에 비해 많이 누그러졌다. 그렇게 정체기를 보내다가 2010년 전후로 다시 열정의 온도를 높여갔다.

〈버블 클럽〉 암체어(2000)

진정한 거장의 아이디어

<마스터Master> 스툴은 필립 스탁의 부활을 알리는 신호와 같았다.
선배 디자이너들이 디자인한 명작 의자들을 재해석해서 하나의
의자로 만들었다는 아이디어부터가 역시 필립 스탁이라는 탄성을
지르게 만든다. 이 의자는 유명한 아르네 야콥슨Arne Jacobsen의
<시리즈 7>, 에로 사리넨Eero Saarinen의 <튤립> 암체어, 찰스

〈마스터〉 스툴(2010)

임스Charles Eames의 〈에펠Eiffel〉 체어의 형태를 하나로 융합한
디자인으로, 나오자마자 전 세계에서 가장 많은 판매고를 올렸다.
　　악소르사를 위한 수전 디자인 악소르 스탁 VAxor Starck V 은
필립 스탁의 조형적 솜씨가 한층 더 진화했다는 것을 보여주었다.
일단 수도꼭지가 투명하니 수돗물이 샘물처럼 솟아 나오는 것을 보는

악소르의 수전(2014)

독특한 체험을 하게 해준다. 그렇게 나오는 물이 너무나 시원하고 깨끗해 보인다. 그리고 투명한 수도꼭지의 모양은 이전의 스타일과 조금 다른 유기적인 모양이다. 시대의 흐름에 따라 진화된 이 스타일은 필립 스탁의 포용력, 시대에 대한 적응력을 엿보게 한다.

어렸을 때 삼촌이 앉아서 담배를 피우고 숙모가 앉아서

〈엉클 짐〉 암체어(2015)

뜨개질하던 의자에서 영감을 받아 디자인한 <엉클 짐Uncle Jim>
암체어는, 재미있는 스토리텔링을 바탕으로 고전적이면서도
현대적인 느낌의 디자인을 새로운 재료와 모양으로 재해석해
주목을 끌었다. 소재는 첨단인데, 전체적인 실루엣에서는 친근하고
오래된 느낌이 우러난다. 그는 이 의자에서 투명하고 물성 강한
폴리카보네이트 계통의 플라스틱을 활용하여 투명한 의자를
시도하기도 했다. 어디에 놓든 마치 없는 것처럼 느껴지는 이 의자는,
존재에 대한 대단히 철학적인 접근을 시도하는 셈이다.

　　최근 들어 필립 스탁은, 이전의 전성기 때만큼은 아니지만
활동 영역을 점점 넓혀가면서 새로운 디자인들을 많이 내놓고 있다.
그의 전성기가 얼마나 오래갈지는 모르지만, 곧 다시 꽃을 피워나갈
것만 같다. 그는 여전히 다음 디자인을 궁금하게 만드는 거장 중의
거장이다.

필립 스탁

1949년 파리에서 출생. 1968년 파리의 에콜 니심 드 카몽도École Nissim de Camondo
에서 디자인을 전공하다가 중퇴하고 독학으로 수련했다. 1970년대 말 파리 나이트
클럽 실내장식으로 이름을 알리기 시작했고, 1979년에는 스탁 프로덕트를 설립했
다. 1982년 엘리제궁의 미테랑 대통령 개인 사저 인테리어 디자인을 맡았고, 이후
건축, 가구, 생활소품 등 모든 영역에 걸쳐 디자인 작업을 했다. 레스토랑에서 오징
어 요리를 먹다가 〈주시 살리프〉에 대한 아이디어를 얻었고, 1990년대를 대표하는
디자이너로 활동했다.

에필로그

우리 사회에는 아직도 디자인을, 디자이너의 주관적인 감각보다 사용자의 객관적 기능성을 추구해야 하는 사회 윤리적 활동으로, 또는 기업을 중심으로 이루어지는 생산 활동으로 생각하는 사람이 많다. 하지만 지금까지 살펴본 바와 같이 디자인 안에는 디자이너의 실력과 교양 수준에 따라 다양한 가치가 표현되며, 다양한 스타일이 만들어지고 있다. 디자인이 획일적인 가치, 특히 기능주의만 추구해야 한다는 주장은 이제 지적 태만을 드러내는 것일 뿐이다.

알레산드로 멘디니의 천진난만하면서도 예술적인 디자인, 마르셀 반더스의 화려한 장식적 디자인, 하이메 아욘의 추상미술에 가까운 디자인, 그 외 디자이너들의 개성 넘치는 디자인들을 보면 디자인이 얼마나 다양하고 매력적인 가치로 우리를 감동시킬 수 있는지 머리가 아니라 마음으로 이해하게 된다.

디자인이 단순한 물리적 기능성만 제공해주는 서비스가 아니라, 삶을 근본적으로 생각하게 하고 지극한 감동을 가져다주는 분야라는 것을 인식해야 할 때다. 이 책에 소개된 스무 명의 디자이너들의 디자인은 대부분 상품으로 판매되는 것이지만 동시에 생산 활동을 넘어서는 가치로 승화되고 있다. 디자인은 상품으로만 국한될 수 없는, 예술적이고 인문학적 가치가 풍족한 영역이다.

그것은 뛰어난 디자이너들의 뛰어난 디자인들이 결국 디자인 그 자체가 아니라 우리가 사는 삶을 목저으로 하기 때문이다. 궁극적으로 우리가 도달할 질문은 어떻게 살아야 하는가이다. 자연을 지향

하면서 살아야 할지, 시각적인 즐거움을 추구하며 살아야 할지, 심오한 철학적 태도로 살아야 할지, 이 책의 디자인들을 통해 말없는 배움의 시간을 얻을 수 있다.

우리가 사는 공간, 우리가 사용하는 물건, 우리가 입는 옷, 우리가 보는 그래픽 이미지 등에 대해서도 생각해볼 필요가 있다. 별것 아닌 사소한 디자인에서도 한없이 심오한 가치가 담길 수 있다는 것을 이 책의 디자이너들이 직접 보여주었기 때문이다. 우리 삶의 모든 것들이 지극히 아름다워질 수 있고, 지극히 사유적인 것이 될 수도 있다. 우리의 노력과 안목에 따라서.

이 책에 담지 못한 수없이 많은 디자이너들의 기여로 세계 디자인의 추세는 도도히 흐르는 강물처럼 천천히, 그러면서도 혁신적으로 나아가고 있다. 그 속에서 우리의 삶도 이전과 다른, 새롭고도 높은 차원의 가치로 충만해질 수 있다. 부디 이 많은 디자이너들의 헌신과 창조력을 온 세상이 나누어 가지면서 풍요로운 가치를 누리는 삶을 살게 되기를 바란다.

MASTERPIECE
OF
DESIGN

일상이 명품이 되는 순간

초판 1쇄 인쇄 2022년 9월 5일
초판 1쇄 발행 2022년 9월 15일

지은이 최경원
펴낸이 하인숙

기획총괄 김현종
책임편집 박은경
디자인 STUDIO BEAR

펴낸곳 더블북
출판등록 2009년 4월 13일 제2022-000052호
주소 서울시 양천구 목동서로 77 현대월드타워 1713호
전화 02-2061-0765　　**팩스** 02-2061-0766
블로그 https://blog.naver.com/doublebook
인스타그램 @doublebook_pub
포스트 post.naver.com/doublebook
페이스북 www.facebook.com/doublebook1
이메일 doublebook@naver.com

ⓒ 최경원, 2023
ISBN 979-11-93153-07-9 03600